远见设计丛书

DESIGN BOOMING
100 DESIGN FUTURES IN FUTURE

炸裂时代的设计价值
100个创新机遇

海军 著

机械工业出版社
CHINA MACHINE PRESS

本书是中央美术学院国家设计管理研究中心发布的创新机遇研究成果，以"BOOM 炸裂"为核心概念聚焦时代变革进程中所形成的大特征和大趋势，以此作为标准对设计在不同语境和范畴下所呈现的创新状态、技术能力、美学追求、生活价值、社会意识和文化观念进行观察、思辨和输出，形成对大变革时代的观察立场，并试图从中观、宏观层次对于大变革时代的一些显著特征和趋势进行总结和归纳，在更开放的视野和格局中洞见创新机遇和设计的未来趋势。

本书适合所有关心设计趋势、设计价值及创新机遇的朋友们阅读和借鉴。

图书在版编目（CIP）数据

炸裂时代的设计价值：100个创新机遇 / 海军著. —北京：机械工业出版社，2023.10
（远见设计丛书）
ISBN 978-7-111-74105-3

Ⅰ.①炸⋯　Ⅱ.①海⋯　Ⅲ.①设计 – 研究　Ⅳ.①J06

中国国家版本馆CIP数据核字（2023）第192129号

机械工业出版社（北京市百万庄大街22号　邮政编码100037）
策划编辑：徐　强　　　　　　　　责任编辑：徐　强
责任校对：樊钟英　陈　越　　　　封面设计：王　旭
责任印制：张　博
北京华联印刷有限公司印刷
2023年10月第1版第1次印刷
145mm×190mm·9.125印张·2插页·92千字
标准书号：ISBN 978-7-111-74105-3
定价：98.00元

电话服务　　　　　　　网络服务
客服电话：010-88361066　机　工　官　网：www.cmpbook.com
　　　　　010-88379833　机　工　官　博：weibo.com/cmp1952
　　　　　010-68326294　金　书　网：www.golden-book.com
封底无防伪标均为盗版　机工教育服务网：www.cmpedu.com

我们的角度

我们的途径

什么是未来？作为时间定义的"未来"是一个传统概念，它把一种线性的时间标准设定成某种变革和结果发生的本质条件。但是，今天未来已经超越它仅作为时间的概念，事实上在时间维度上，我们也无法明确未来是哪一天。因此，在本研究的立场上，未来并不刻意指向一个时间概念，我们所讨论的未来更关注它首先作为一种驱动变革的原生力量和动力机制，然后才指向一种时间意义上的大趋势。

对于本研究来说，大趋势首先是一种持续的力量和价值，是一种较长时间的整体性发展态势。大趋势是生态系统和价值链，不同趋势相交织与关联，它是整体性的、国际性的趋势，并且具有可扩展、迅速变化和主动调整的意识。它首先影响的领域是社会、经济和文化，然后影响市场、消费和产业，并最终构成对每个个体生产、生活系统的影响。但我们并不容易从中找到最有获利能力的因素，并且几乎每一个趋势都有一个反趋势。观察趋势的目的是为创新提供正确的角度和合适的契机，以帮助人类在趋势到来时，充分把握和利用机会，积极创新和发展价值。

本研究通过对常见的三种途径和方法进行充分比照，最终选择了以时代为核心的趋势决策法作为研究工作展开的工具。本研究首先抛弃了回到设计本身进行趋势洞察的策略，这种以设计美学、风格、CMF 和消费为核心的洞察不足以回应整个时代的关键特征；另外，本研究对基于商业创新和策略发展的趋势也做出了取舍；最后，本研究聚焦时代变革进程中所形成的大特征和大趋势，以此作为标准对设计在不同语境和范畴下所呈现的创新状态、技术能力、美学追求、生活价值、社会意识和文化观念进行观察、思辨和输出。

前 言

1848 年，当马赛至阿维尼翁铁路通车时，法国政府邀请了包括雨果在内的一批社会名流前往参观。在后来的文章雨果记录："大家坐在火车上，体验从未有过的速度感，但是，当火车钻入山洞，他们惊惶失措，以为自己将一去不返。"

1896 年，交流电发明人尼古拉·特斯拉说："我认为任何一种对人类心灵的冲击都比不过一个发明家亲眼见证人造大脑变为现实。"

2005 年，库兹韦尔出版《奇点临近》一书，并预测"奇点"会在 2045 年到来，届时纯人类文明将终结。

2021 年，扎克伯格在接受 The Verge 采访时表示，接下来五年内，Facebook 要变成一家元宇宙公司，并直言自己是元宇宙的信徒，元宇宙不仅仅是游戏，它是移动互联网的继承者。

从马赛铁路通车到库兹韦尔对人类文明的预测，从工业 4.0 到互联网和人工智能的发展，从虚拟现实到平行世界塑造，这个时代正在以越来越快的速度进行自我变革、自我调整和自我迭代。特别在疫情之后，科技的狂飙、社会的变革、时代的忧思、人类的焦虑等各种复杂系统和机制交织，整体性、规模化、动态与不确定性正在成为常态，人类似乎被迫重新审视 "发展"的问题，以及以什么样的视角与价值观理解"发展"。

本书以"BOOM 炸裂"为核心概念形成对 2023 的观察立场，试图从中观、宏观层次对大变革时代的一些显著特征和趋势进行总结和归纳，在更开放的视野和格局中洞见创新机遇。

我们的
模型

DESIGN BOOMS

研究的展开需要构建三个基本条件：依据形成、认知框架、成果立场。在依据形成层面，我们联合数据公园建立对全球范围代表性案例与数据进行观察的能力。在认知框架层面，我们建立了顶层、中层和实践层三种既互相独立，又充分交叉的认识逻辑。在顶层形成对时代的认识力、理解力和判断力，建立设计的思辨系统；在中层建立认识问题、思辨问题的方法和格局，形成设计的问题系统；在实践层形成和掌握研究问题的方案和工具，建立设计结果评价系统。在成果立场上，一方面我们在更广义的发展状态呈现积极的设计趋势和价值；另一方面我们在广义的社会变革中，基于设计的立场呈现时代进化的创新机遇。

基于此，我们建立了设计在 10 个范畴中进行交叉影响的发展趋势，这 10 个范畴既构成了本研究观察社会变革的基本框架，也构成了对于设计未来产生重大影响的语境，即社会与设计、文化与设计、经济与设计、科技与设计、城市与设计、乡村与设计、消费与设计、生活与设计、用户与设计、设计中的设计。在每一组设计关系中，通过调研、分析、洞察和创造的基本方法形成最具价值的 10 个趋势，并最终形成 100 个"炸裂时代"的创新机遇。

前言

01-10

DESIGN IN SOCIETY 社会与设计

- 01 新角色 Role Shift | 002
- 02 全球在地化 Glocalization | 004
- 03 新关系 New Relationship | 007
- 04 新工具时代 New Tool Times | 012
- 05 为分配设计 Design for Share | 014
- 06 社交之下 Under Social | 016
- 07 新资源 New Resource | 018
- 08 模糊的价值 The Value of Fuzziness | 020
- 09 区域的魅力 The Charming of Region | 022
- 10 接近的价值 The Value of Proximity | 026

11-20

DESIGN IN CULTURE 文化与设计

- 11 元宇宙设计 Metaverse Design | 032
- 12 重构时空 Reframing Time & Space | 034
- 13 小文化 Small Culture | 038
- 14 未来传统 Tradition as Future | 040
- 15 新东方主义 New Eastern Style | 044
- 16 积极图景 Positive Vision | 046
- 17 数字纪元 Digital Era | 048
- 18 社区进化 Community Evolution | 051
- 19 新英雄主义 New Hero | 054
- 20 新机器文化 New Machine | 056

21-30

DESIGN IN ECONOMY 经济与设计

- 21 售卖美学 Selling Aesthetics | 060
- 22 模式经济 Economic Patterns | 064
- 23 新价值公司 New Value Business | 068
- 24 创作者经济 Creator Economy | 070
- 25 "失控"的交易 "Uncontrolled" Business | 074
- 26 超越奢侈 Beyond Luxury | 077
- 27 持续性商业 Sustainable Business | 082
- 28 超越企业 Beyond Company | 084
- 29 软经济崛起 Soft Economy Rising | 088
- 30 概念生意 The Business of Concept | 090

31-40

DESIGN IN TECHNOLOGY 科技与设计

- 31 重塑界面 New Interface | 94
- 32 意识流设计 Consciousness Design | 98
- 33 生成设计 Generative Design | 100
- 34 计算设计 Computational Design | 102
- 35 为"爱"设计 Design for AI | 104
- 36 设计信任 Design Trust | 106
- 37 为直觉设计 Design for Intuition | 108
- 38 虚拟设计 Virtual Design | 110
- 39 为隐私设计 Design for Privacy | 112
- 40 为防护设计 Design for Protection | 116

41-50

DESIGN IN CITY 城市与设计

- 41 失速城市 Un-Controlled City | 120
- 42 更新与修正 Renewal & Regeneration | 124
- 43 未来社区 Future Community | 128
- 44 新资源城市 New Resource City | 132
- 45 共同体崛起 The Rise of Common Community | 134
- 46 超越移动性设计 Beyond Mobility Design | 136
- 47 原力觉醒 The Force Awakens | 140
- 48 下一代城市设计者 New City Designer | 144
- 49 共振共生 Resonance, Symbiosis | 147
- 50 数字孪生 Digital Twin | 149

51-60

DESIGN IN COUNTRY 乡村与设计

- 51 进入乡村 In Rural | 154
- 52 自然即设计 Nature as Design | 158
- 53 乡土即现场 Rural as Site | 162
- 54 空间即生产 Space as Production | 165
- 55 土地即艺术 Land as Art | 168
- 56 日常即生活 Everyday as Lifestyle | 170
- 57 文化即实践 Culture as Practice | 172
- 58 选择即结果 Choice as Result | 176
- 59 在地与在场 Localization & on the Scene | 180
- 60 原乡即意义 Hometown as Meaning | 184

61-70

DESIGN IN CONSUMPTION 消费与设计

61 无感渗透 Insensitive Permeation | 190
62 用户定价 User Independent Pricing | 192
63 推荐消费 Recommended Consumption | 194
64 会员制崛起 The Rise of Membership System | 196
65 重构支付 Reshaping Payment | 198
66 超越广告 Beyond Advertising | 200
67 新品牌时代 New Branding | 202
68 为感觉付费 Buy for Feeling | 206
69 X 购物 New Shopping World | 208
70 全媒介 All Media Exist | 210

91-100

DESIGN IN DESIGN 设计中的设计

91 "设计"消失 Design Disappear | 260
92 服务即设计 Service as Design | 264
93 体验即设计 Experience as Design | 266
94 生态远见 Eco Vision | 268
95 社会即设计 Social as Design | 270
96 系统即设计 System as Design | 272
97 思辨即设计 Speculative as Design | 274
98 情境即设计 Context as Design | 276
99 批判即设计 Critical Design | 280
100 未来素养 Futures Literacy | 282

71-80

DESIGN IN LIFESTYLE 生活与设计

71 为健康设计 Design for Health | 214
72 随时运动 Sports Revolution | 216
73 无界娱乐 Beyond Entertainment | 218
74 超越独身 Alone But not Lonely | 220
75 新知识时代 New Knowledge Times | 222
76 SOHO 一切 SOHO Everything | 224
77 场景革命 Sited Revolution | 226
78 为链接设计 Design for Connected | 230
79 生态即责任 Ecology as Responsibility | 232
80 量化所有 Digitalization Everything | 234

81-90

DESIGN IN PEOPLE 用户与设计

81 创意新贵 Creative Upstart | 238
82 数字原住民 E Generation | 240
83 年轻老人 Youngolder | 242
84 碳中和一族 Low Carbon Tribe | 244
85 女性力量 She's Power | 246
86 群体共益 Group Common-Profit | 248
87 野性消费者 New Consumer | 250
88 小食物用户 Mini Food User | 252
89 游戏塑造者 Game Shaper | 254
90 新的个体 New Individual | 256

01 – 10

DESIGN IN SOCIETY
社会与设计

01

新角色
Role Shift

角色定义和塑造成为个体参与社会实践的重要策略，个体的角色化存在和发展不仅建构了个体的社会性，而且完成了个体身份与社会关系之间的链接。角色和身份不再是一种无关紧要的形式，其本身就是一种内容，是一种由各种符号、形象、行为和需求构成的身份。商业已经敏锐地捕捉到整体性角色变化带来的巨大商业价值，角色化存在的消费和生活趋势为品牌提供更加精准洞察用户和塑造新用户的可能性。

数据显示，最近五年女性晋升公司更高职位的意愿和比例在快速提升，超过35%的公司核心管理层至少有一位以上的女性，更多创业公司有女性合伙人加入或者直接由女性创办。"她力量""她经济"成为一种持续发展的新趋势。在更多女性主导公司的核心岗位，并意愿晋升更高职位的同时，调查显示更多男性开始热衷家庭时光。这种角色调整的大趋势带来的不仅是新的职场关系、组织结构和工作模式的调整，也可能形成和塑造新的家庭形态、消费模式和家庭关系。同样，在更多的年轻人群体中，"剧本杀"这样一种以社交推理为核心的角色游戏似乎一夜之间由他们推向了全中国，也几乎是一瞬间年轻一代似乎都跑去玩剧本杀了，他们拼尽全力，用力表演，在一个个时代背景各异的案件里揪出欺瞒同伴的嫌疑人，享受用智商或者逻辑碾轧同伴的成就感。这个趋势同时产生了一大批创业公司以及超过百亿规模的市场。

社会与设计
DESIGN IN SOCIETY

今天,一个程序员可能也是一个小剧场的脱口秀演员,一个大学老师可能是故宫博物院的一位志愿者,一个售票员也可能是一个网络小说作家,一个高级白领可能也是一个 CosPlayer(角色扮演者)。角色化存在和生存正在成为当代人的一种常态,作为和程序化、无聊及平淡的日常生活相对抗的重要策略,角色塑造让每个个体都拥有了更多的可能性,也创造了个体生活富有意义的部分。

无论家庭角色的变化,还是职场关系的调整;无论年轻一代的角色化生活诉求,还是社会整体的角色调整和转换。在大转型时代,在混合虚拟和真实的新生活时代,新角色、新面貌、新身份成为一种普遍性的社会特征,每个个体或主动或被动都被卷入一种不断调整、发展和创建角色与身份的过程中。这对设计的发展既是巨大机遇,也是重大挑战,塑造角色、创建角色和适应角色,在不断发展的社会关系中呈现出设计的新面貌和新状态,同时,设计师本身作为一种角色也在被打破和再定义。

全球在地化
Glocalization

02

新的世界秩序产生,全球化和地方性变得同等重要,以标准化驱动的全球化,需要在尊重和充分认同本土化的基础上才有机会取得成功。产品和服务既要具有全球经销的能力,又要满足和适配地方市场的特色,一种"全球在地化"的发展模式正在成为今天跨国商业和国际运作的新特征。

全球化 1.0 关注是否能够走出去,如何走出去。全球化 2.0 是基于标准化框架下的运营与管理的全球化,关注如何建立适应全球运作的标准规则和价值体系。无论在商业、经济、社会领域,还是政治领域,这种自 20 世纪 50 年代开始一直持续至今的全球化版本是以发达国家、资本主义和跨国企业建立起来的全球标准化与规则化为基础。它以规则和标准为核心,通过资本主义和意识形态输出实现了对全球市场、经济、文化和政治的管理和影响。

今天,新的全球化正是以冲破这种建立于资本主义和意识形态基础上的规则化、标准化为本质,认同多边主义、共同体价值和多样性特征,是一种在尊重独立、自主和多样性价值观基础上的全球在地化。它的本质和核心是非资本主义的,是一种关于地方性、风格性和文化多样性的认同和尊重,一种关于商品和服务流通全球市场的新的设计标准和设计规则。

社会与设计
DESIGN IN SOCIETY

"全球在地化"趋势是全球经济、市场、政治和文化的一种主动选择，是在尊重和认同地方性基础上的全球合作与标准化发展。在政治领域，尊重国家主权完整、文化多样性，倡导人类命运共同体，正在成为更多国家实践全球化的基本立场；在商业领域，更多品牌开始诉求在满足地方特色、本土价值基础上建立新的商业策略，更加尊重地方，更加适应地方，更加认同地方，这些全球性运作的商业也因此取得新的成功。华为在非洲、欧洲、南美洲、亚洲等不同国家和地区，通过在地化的商业策略、文化策略帮助他们赢得了更多的成功，麦当劳通过更在地化的商品策略在日本、中国等市场持续增长。

"全球在地化"作为一种对抗和修正全球化浪潮的战略，从国家、政治、意识形态到文化、经济、市场和消费领域，正在发展成为一种整体趋势，特别是2010年开始的移动时代，以及2019年遭遇的全球性疫情危机，这些宏观的时代因素都极大地推进了这种趋势的发展。那些意愿进行全球性业务的商业、品牌、产品和服务今天都必须重新审视单一规则、单一标准和单一资本主义立场下的策略的有效性。"全球在地化"设计要求在深刻理解本土文化、经验和知识的基础上，构建全球性的设计标准和规则，以此帮助商业、品牌、产品和服务建立新的竞争力。

03

新关系
New Relationship

无论是社交网络巨头,还是传统品牌公司;无论是人工智能创新机构,还是广播电视信息媒体,通过不断创新的产品和服务持续优化发展与用户的关系,以赢得长期市场,是商业竞争的关键。但是,如今这些巨头和创新公司似乎遇到了挑战,在社会整体性的关系调整和动态发展的过程中,那些看似稳定和牢固的用户关系发生了松动,似乎"一切固有的东西都烟消云散了"。传统的关系在瓦解,新关系还未完整建立,或者说新关系不再是一种一蹴而就的静态长期关系,而是一种动态调整、持续优化的关系。无论是社会关系,还是商业关系、经济关系似乎都进入一种"新关系"持续建设的过程中。

木心在《从前慢》中写道:"记得早先少年时,大家诚诚恳恳,说一句是一句,清早上火车站,长街黑暗无行人,卖豆浆的小店冒着热气,从前的日色变得慢,车、马、邮件都慢,一生只够爱一个人。"传统时代和生活状态里,因为慢而关系更稳定,没有更多的外部干扰和介入性因素,打破关系和秩序的可能性也更弱。但是,今天这种关系显然遇到了一种本质性的调整,生活更快、外部介入性的要素更多更强,稳定的关系和秩序几乎很难长时间持续。"每个人都可能和另外一个陌生人产生5分钟的关系",如一个短暂的打招呼关系、一个加微信

后的"陌生好友"关系。但是这些短暂的关系并没有因为时间的过去而完整地消失,因为微信把这种关系若有若无的链接在一起,人们有理由相信只要愿意就可以把一个 5 分钟的关系变成更长时间的关系。

"关系"是社会的本质概念和基本范畴,也是一个日常性词汇,是最基础的社会特征,因为社会是人与环境的关系总和。个体与个体、个体与集体、集体与集体等都是不同关系的表现形式。其中个体与个体是小关系,个体与国家是大关系,我们每个个体都处在不同程度的大小关系之中。关系作为个体日常生活实践最基础的状态和特征,也建构了每个个体的社会框架。更多商业品牌关注关系,特别对于社交巨头、娱乐供给者、媒介服务者、消费终端,理解了用户关系就理解了商业本质。在关系主导的商业逻辑中,设计策略将更加突出在产品与服务创新之外的新立场、新标准。

显然,木心的时代是一种慢关系的时代,今天则是一种快关系的时代。在各种技术、产品、服务、场景的加持下,人们更容易建立关系与取消关系,改善关系与恶化关系。新关系时代为每个个体提供无限的空间和场景来建立关系,也让每个个体置入无限的关系风险之中,因为关系的有效与无效、真实与虚假、长久与短暂、紧密与疏松既会带来更多的个体体验,也会导致更多的后果。

社会与设计
DESIGN IN SOCIETY

04
新工具时代
New Tool Times

我们几乎身处一个被工具充斥的时代，而且更多商业和品牌仍然在持续为用户开发和提供更好的工具。

在个体层面，美颜相机让每一个用户都能拍出自己满意的照片；烹饪指南让一个厨房"菜鸟"也拥有了米其林三星大厨的感觉；大众点评让用户更便捷地找到理想的餐厅；直播工具让每个普通人都能成为主播；信息工具总是能够把你最想看的新闻及时推荐给你；地图导航让我们勇敢去到任何地方；甚至知识学习工具也让每个个体能够更自主地安排自己的学习。

在企业和组织层面，工具也丰富而繁杂。会议工具让不同地方的员工更加易于组织和管理；任务协作工具让每个个体的责任和总体目标都更加直观清晰；销售工具帮市场人员更加精准定位客户；人事工具让人力资源工作更加明确清晰。

人类区别动物的一个根本性特征是工具的使用。因此，对工具的诉求是人的一种本质能力，工具的发展弥补人的缺陷，延展了人的能力。人类在不同时期通过工具革新不仅实现了对自然的征服和驯化，也构成了人类互相竞争的基础。在漫长的人类进化和发展过程中，对工具的痴迷都是为了从直接竞争中胜出的基本需求，工具进化的历史也是人类竞争的历史。

但是,今天我们正在进入一种新工具时代,工具更加强化了它的竞争属性,也被赋予了更多的人的属性。"我们创造了自己的工具,然后我们的工具塑造了我们自身。"工具不只是国家和族群用于竞争的武器,不只是商业竞争的利器,工具和每一个个体的生活发生关系,经过工具的赋能,个体更加容易参与经济、生活与社会实践,工具提高了人的能力,也塑造了人的存在和价值感。

新工具时代是一个工具赋能个体价值的时代,同时也是个体赋予工具以人性的时代。越来越多的品牌和企业深刻洞察了这种趋势,它们输出的产品和服务更加强化工具性,更加追求工具与人互相赋予的意义和价值追求,无论在为个体提供的工具设计层面,还是在为企业、组织提供创新工具和解决方案层面,工具超越了作为狭义工具的范畴,成为价值和意义的共同体。

05

为分配设计
Design for Share

党的二十大报告指出：坚持按劳分配为主体、多种分配方式并存，构建初次分配、再分配、第三次分配协调配套的制度体系。第三次分配有别于初次分配和再分配，它是企业、社会组织、家族、家庭和个人等基于自愿原则和道德准则，以募集、捐赠、资助、义工等慈善、公益方式对所属资源和财富进行分配。因此，社会组织和社会力量是第三次分配的中坚力量。

2021年8月，腾讯宣布在投入500亿元启动"可持续社会价值创新"战略后，将再增加500亿元，启动"共同富裕专项计划"，在乡村振兴、低收入人群增收、基层医疗体系完善、教育均衡发展等民生领域提供持续助力。2021年9月，阿里巴巴宣布将在2025年前累计投入1000亿元助力共同富裕。今天，更多企业、家族和个人正在以各种形式通过所属资源和财富的投入参与社会公共服务和公益事业。

分配是社会关系中最基本的特征和机制，因为分配而导致的问题是社会矛盾最直接的表达，某种程度上分配决定了社会制度的合理性，决定社会阶层与结构，决定人与人的关系质量。人类社会的可持续发展，必然要求更加合理的分配制度和分配模式，从通过向市场提供生产要素所得的收入形成的第一次分配，到政府把人们从市场取得的收入用税收等政策进行再分配而形成的第二次分配，到今天中国政府提出的第三次分配，体现了社会整体发展的新趋势和新格局。

社会与设计
DESIGN IN SOCIETY

如果通过更有效的分配设计建立更加共融、共同和共有的社会,是社会的结构性调整和优化设计。全球经济发展良好的国家都在不同层面实施了第三次分配计划,从北欧国家的福利社会到日韩等国家各种保障性措施,分配设计既是国家战略设计的重要体现,也是社会创新体系中的关键环节。在社会设计的大语境下,在设计整体介入社会问题的大趋势中,基于分配改善和发展的政策设计、战略规划、行动计划、产品服务与解决方案设计等正在成为未来长期的社会创新领域,也是设计发展的新机遇。

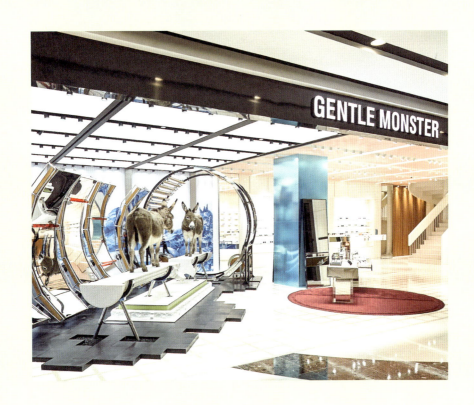

社交之下
Under Social

社交对个体的影响正在超越我们的理解和认知，我们每个人都是被社交网络严格设计和塑造的个体，我们对社会的认知、理解和把握正越来越多地依赖社交网络，依赖经过精心设计的文本、图片、声音和视频，依赖意见领袖、集体看法、官方观点，却缺失了进入现场的意愿和能力，缺少进入真实的热情，缺乏独立判断的立场。

人们更加整体性地成为一种"集体无意识"的"乌合之众"，并且这种社交真实仍然以更加整体的、更加严密的方式在影响、塑造甚至控制着一切，我们都是生活在"社交之下"的人。

社交巨头公司正在成为控制民意和公民交往的关键，这种情况在欧美许多国家的政治角逐中表现得淋漓尽致。

今天，社交网络公司、媒体公司、信息终端以及无所不在的自媒体对民意的影响力似乎到了一个无法控制的临界点，每个由数据构建起来的社交个体都处在这个组合系统的精确计算、监视和管理之下。如果愿意，我们每一个个体和个体的社交关系都可以被进行精准引导和管理。

"社交之下"的趋势和关系逻辑不仅让个体生活、社会与经济生产变得越来越不稳定，更让政治变得不确定，尤其是对年轻人的影响正在成为决定性的要素。在技术无法进行自我修正的形势下，设计将成为重要的力量，对技术的缺失进行完善和弥补，以让技术创新重新回到以尊重人的价值为前提的发展逻辑中。

07

新资源
New Resource

资源可能是今天社会中最易于理解、沟通，但也可能是最难把握和认知的一个概念与对象。因为，在一个高度资源化的社会，人的资源化和社会的资源化形成了我们理解经济社会发展的最基本的途径和视角。

在地理学意义上，资源常常指向阳光、空气、水、土地、矿产、森林、植被等自然资源，并在此基础上形成人类对资源进行理解的基本框架以及资源观，比如"有限与无限、多与少、大与小、有用与有害、量与质、过剩与短缺、开放与封闭、私有与共享"等。在经济学概念上，资源是理解财富生成的原始要素，马克思在《资本论》中提到："劳动和土地，是财富两个原始的形成要素。"在政治学的认知中，资源是战略概念，是理解地缘冲突、国家关系、合作与博弈、竞争与协同的基本途径和内核，甚至其本身就是一种意识形态。在社会学层面，资源是理解社会关系与结构的基础，它不仅仅是关于人作为一种资源如何参与社会实践的，更指向由于人的资源化而导致的社会资源化，一种基于资源观的社会认知、批判、研究和实践。

今天，在商业领域，从资源分配型商业到合作创利型商业再到新资源商业，新经济的发展本质是如何建立新的资源认知、资源激活、资源创新模式。我们看到因为资源设计和发展推动交通出行变革的巨大成果，通过深刻的社会洞察和资源评

价,整合技术、时间、空间、工具、运力、费用等各种资源要素设计,形成共享单车、共享汽车等多种形式的出行创新方案。资源创新与设计也持续引导信息生产、传播和服务的变革与发展,从纸媒到门户网站,从搜索引擎到博客,从微博到微信,从今日头条到自媒体,信息作为一种资源持续被设计、激活和再创新,不断形成新的产品、服务和价值。资源创新也在引导知识与学习的变革与发展,从课本、课题、课堂的知识途径到更多维、更立体、更分层的知识获取、传播和生成模式,知识资源化建构了更加开放的学习模式和知识商业。

资源创新和发展的本质是如何构建资源力,形成资源价值。资源力正在成为未来国家、社会、企业甚至个体参与竞争和发展的长期竞争力,从物资资源到非物质资源,从数据资源到智慧资源,从经济资源到文化资源,资源不仅是生产力,更是竞争力。基于资源,产生了国家间的冲突与战争,形成地域间的竞争与博弈,甚至因为教育资源、医疗资源、住宅资源等的不均衡也造成了民众的对立和矛盾。新资源时代要求新的资源设计方法、标准和价值观,资源设计将成为长时间的可持续发展设计趋势,它以设计思维为核心,整合多种技术、工具和方法,通过重新审视社会、文化、经济和自然中的各种资源类型,进行资源评价和分析,构建资源创新模型,形成激活资源的新策略、新模式,设计新资源产品、服务和系统以激活资源力,创新资源价值。

08

模糊的价值
The Value of Fuzziness

我们正在进入一个边界无限消失、关系极不确定、稳定性加速消解、新鲜和未知成为常态的社会空间中,一种不断在动态和不确定性中寻找确定性,在模糊性中发现秩序性的状态,但是整体上,每个个体和组织都无法避免地进入一种广义的模糊性中。更多企业和品牌必须适应如何在模糊中寻找机会、发现和创造价值;而对于个体而言,如何在无限开放的模糊性中形成自己相对自主的工作生活边界并非易事。

对企业和品牌而言,在模糊性不断增强的时代,企业内部的组织体系、创新体系和管理体系也在发生深刻的变革。在内部层面,更多创新性企业正在重新定义企业员工的角色与身份,定义工作时间与个人时间的关系,定义工作成就感和职业满足感的新标准,定义环境对工作氛围的新价值,定义雇佣与被雇佣的新关系等。在企业和品牌的外部层面,重新认识品牌与客户的关系,重新理解媒介与传统,理解价格与价值,理解竞争与协作等将决定企业新的可持续价值能力。

对个体而言,模糊性时代正在重新定义个体的工作与生活界限,即使被雇佣仍然追求更多的个人性成为新工作人群的诉求;模糊性也塑造了人们关于娱乐、运动、学习、旅行、社交等生活实践的新特征,个体对于参与感和体验性的强调是模糊性价值被实现的重要手段。

区域的魅力
The Charming of Region

09

地方性正在崛起成为一种新型力量,特别对于全球化时代。对地方的关注、肯定,以及对地方特色的发展、设计与创新正在为地方性创造更多的机遇和价值。以至于更多与地方有关的产品、品牌和服务也因为区域的魅力连带着成为一种积极的价值。

今天的城市试图扭转传统千篇一律的模版式城市发展策略,同样的商业中心,同样的步行街以及同样的小区,以至于人们去到任何一个城市,都不会有特别的差异。在新的城市更新计划中,形成以城市特色和价值主张为核心的设计方法,通过寻找、发现、定义和创造富有价值和意义的区域成为核心诉求,如北京的胡同、上海的弄堂、福州的小街、香港的唐楼、重庆的地铁从楼层中穿过。区域正在成为特色和价值,地方产品拥有广大空间。

在乡村,区域的特色如今被强化,地理标志和特色产品已经超越农产品的属性,成为区域文化的象征。但是更规模化的现实是现代化让更多区域成为同一个地方,特色的消失和标准的盛行完成了现代生活的建造,也完成了对于传统意义和地方风格的摧毁。区域价值崩塌和意义系统被破坏,更加紧迫地要求重建区域的意义、风格和价值。

社会与设计
DESIGN IN SOCIETY

创意与设计经济的发展，创意城市、人文乡村和大地艺术概念的实践，正在塑造城乡新的创意版图，发展新的城乡的创意地理学，形成一种重建区域魅力的设计策略与方法。

10

接近的价值
The Value of Proximity

年轻一代更愿意沉浸在网络和数字社会中,而更年长的用户在城市和社会的惯性中被离散化,现代社会塑造的各种景观重构了人们的生活、工作、旅行、娱乐、社交等一切内容。在效率作为现代社会关键词的标准下,按照效率构建起来的组织、单元,以及与此相匹配的社会分工、合作管理机制驱使着每个现代社会的个体。每个人每天都在不停地移动、快速移动,为了各种目标与不同的人见面、交流与合作,与此相对应的现实是,人们却越来越少地和自己身边的人相遇。今天,这种现实已经构成最大的"社会病",一方面人们在通过高速系统走向更多"他者",另一方面却与自己的身边、社区、街区的人、事和场景越来越疏离。这种深刻的现实和迫切需要进入的现场,将成为设计介入社会问题、驱动社会创新最重要的工作领域。

我们的城市提出"2小时"经济圈和交通圈的架构理念,却很少倡议5分钟城市、10分钟城市、30分钟城市的实践理念。在更多的社交工具、更高效的交通系统、更流畅的交流语言所构建的社会设施系统中,"接近性"却成为今天最大的挑战。我们熟悉另外一个城市我们常住的酒店及周围的便利店、交通设施,但我们可能并不了解居住小区及其周边的一切。虽然有家庭,但更多的人似乎独自一人;虽然有住宅,却没有明显的传统家的感觉。社会结构的离散化使疏离成为一种本质性状态,由疏离导致的社会关系和状态问题,从物理环境进入到生活、社会与情感环境。

社会与设计
DESIGN IN SOCIETY

为人们更能够"接近"而设计,创造出一种让人无限接近的可能性。无论在一个狭小的物理空间,还是在一个社区,还是在社交网络中,混合了设计师、建筑师、社会工作者、工程师、艺术家、人类学者等多重专业和角色的团队正在付出行动。在地下空间、在乡村田野、在艺术区、在菜市场、在住宅小区、在办公楼等,各种围绕接近性而发展的设计与社会创新实践项目正在展开。"许村计划"以艺术和节庆的方式,试图重建乡村地方与区域关系,艺术在其中作为连接人与人关系的方式,重新塑造了许村的社会网络、村民的日常生活以及他们对待周遭人群的态度。今天,许村村民已将"许村艺术节"当作自己的节日,艺术节已深深嵌入地方文化与乡村生活之中。

"接近性"不只是设计介入社会的一个角度,也为社会创新设计提供了一种工具和理论,并构建了未来长期的创新领域和范畴。在村落、社区、胡同、街巷、广场、地下室、剧场、图书馆等一切生活的现场,置入一种接近性,创造人们彼此接近的愿望,产生信任和互动,不只是设计的价值,也是社会和文化的价值。

DESIGN IN CULTURE
文化与设计

— 20

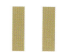

元宇宙设计
Metaverse Design

充满巨大灵感和创意的科学家、设计师、艺术家、工程师正在试图构建一个无限的世界，物质、能量、时间、空间在那里重新碰撞，形成一种基于混合现实的元宇宙。耐克技术创新全球总监埃里克·雷蒙德（Eric Redmond）说："元宇宙跨越了现实和虚拟现实之间的物理/数字鸿沟。"在线游戏创作平台 Roblox 总裁戴夫·巴斯祖基（Dave Baszucki）认为："元宇宙是一个将所有人相互关联起来的 3D 虚拟世界，人们在元宇宙拥有自己的数字身份，可以在这个世界里尽情互动，并创造任何他们想要的东西。"

1992 年尼尔·斯蒂芬森在《雪崩》一书中，描述了一个平行于现实世界的虚拟世界"Metaverse"，所有现实生活中的人都有一个网络分身 Avatar，"Metaverse"（元宇宙）一词被正式提出。2018 年，电影《头号玩家》构建了在未来某一天，人们可以随时随地切换身份，自由穿梭于物理世界和数字世界，在虚拟空间和时间节点所构成的"元宇宙"中学习、工作、交友、购物、旅游等。2020 年 4 月，美国歌手特拉维斯·斯科特（Travis Scott）在 Epic Game 旗下的《堡垒之夜》中举办了一场线上虚拟演唱会，吸引了超过 1200 万名玩家参加。Facebook（脸书）也推出了 VR 社交平台 Horizon，人们可以在其中创造世界，社交方式将不再局限于打字和语音。网易投资了类似于《第二人生》3D 社交平台 lmvu，其专注于利用 VR 和 3D 技术创造虚拟世界的"现实社交"。

文化与设计
DESIGN IN CULTURE

2021年3月10日，在线游戏创作平台Roblox作为"元宇宙"概念股成功登陆纽交所，上市首日市值突破400亿美元。腾讯在2020年2月参投Roblox 1.5亿美元G轮融资，并独家代理Roblox中国区产品发行。2021年4月12日，英伟达CEO黄仁勋宣布英伟达将布局"元宇宙"业务；4月13日，美国游戏公司Epic Games宣布获得10亿美元融资，并声称此次融资主要用于开发"元宇宙"业务。2021年5月以来，Facebook、微软、阿里、百度、字节跳动等巨头都开始对"元宇宙"进行投资。

在商业与科技共同合力下，"元宇宙"的构建成为一种可能，但"元宇宙"将有可能不同于此前的任何一种商业、产品或服务，在一个完全由人类"自主"创造的"宇宙"中，一种平行于人类世界和宇宙进化观的体系里，"元宇宙"设计的根本不是技术或者工具，其最终的指向可能是文化和文明。它是一种拥有独立文化概念和世界观的系统，将独立呈现一种自主的场景体系。

因此，"元宇宙"将不只是为设计与创造提供了一种场景实践，它从本质上为设计提供了具有本源性和根本性的动力、目标和使命，是关于一种独立的文化形态的设计以及文明的建构，设计师、科学家、工程师、人类学家等全部个体都将参与其中的文化设计，这可能是未来设计中最大、最整体和最本质性的趋势。

12

重构时空
Reframing Time & Space

时间、空间并非像早先时代人们所理解的那样，时间是线性推进的，空间是有边界和轮廓的。今天，时间和空间正在混淆它们原有轮廓和边界，时间不仅是线性的，也可能是并置的、颠倒的、平行的，空间也可能是模糊的、虚实相生的。重构时空让每个个体的时间空间都变得不一样，人们能够依据自己的方式定义时间和空间。

一个世纪前，艺术家达利说："时间是在空间中流动的，时间的本质是它的实体柔韧化和时空的不可分割性。"达利有很大一部分作品用来诠释他本人对于时间的理解，他在雕塑作品中引入"熔化"的概念，将一切记录时间的钟表变换成不规则形状，以此把时间界定成人们虚幻的想象。当然，时间原本就不是具象的存在，"熔化"形式有效表达了关于时间时刻流动、变化和消逝的状态，并显示出时间在人类心灵的潜意识中模糊的、不明确的表达。

达利对时间的体验呈现了一种非常个体化的感受，今天这种个体化的感受正在广泛和普遍地呈现在我们每个个体生活中。开心时，时间的流逝是迅速的；乏味时，时间是滞留的。"达利的表"试图把时间留住，但我们根本不可能留住时间。我们每个人的时间都可以分成主观时间和客观时间两种形式，人们客观时间是一致的，但是主观时间却有本质区别，那些高效率高质量的个体的主观时间要长于那些低效和无所事事的人。

文化与设计
DESIGN IN CULTURE

今天，时间重构不只是一种艺术家的观念和创作，在每个个体的生活实践中，时空的"景观性"和"体验性"正在重构个体对于时间、空间的全新认知。这种震撼性的重构时空体验将成为长期的趋势，在持续混淆虚实的场景体验中，时空将被重新定义。"重构时空"已经成为当代人参与社会、生活、生产的重要策略和主动选择，无数个"富有意义"，被精心设计的时空片段建构了人们的生活世界，并让每个个体的时空都不一样。

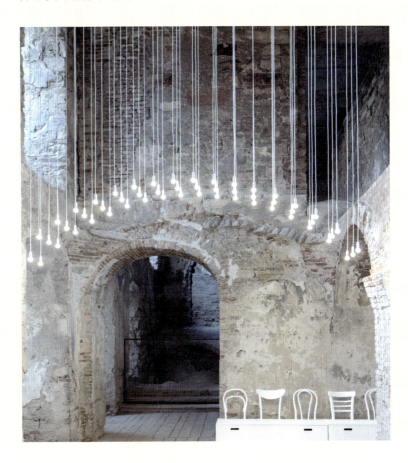

文化与设计
DESIGN IN CULTURE

13

小文化
Small Culture

文化正在调整它在当下的表现形式、功能作用和发展目标，"小文化"正在成为今天文化发展的一种趋势，与宏大的、隆重的、深刻的大文化相比，这种局部的、具体的、小概念、小范畴的文化形态正在成为这个"炸裂"时代最重要的润滑液和粘合剂。它粘合了社区矛盾的边缘，缝补了社群对比的边界，也充实了缺失安全感的年轻一代的内心。

小文化是一种新的文化类型和长期的发展趋势，它是一种微小的、个别的、小群体的文化概念，也可能就是一种微不足道的文化特征，但是这种看似不起眼的文化特征，或许正是成为新的主流文化方向的重要信号、线索和关键依据。我们看到很多小文化的类型，比如一个人独立自主的言语表达、思考和观点，可能就是一种小文化形式，或者一个组织、一个集体的文化实践、行为实践，可能也是一种独具特色的小文化形态。从偏执迷恋科学之美的极客文化，到文人骚客崇尚的雅痞文化；从选择活在最好时光的古着文化到大都会青年个性的街头文化；从速度与力量之美的轻运动文化，到英伦绅士风、嬉皮文化都是小文化的一种。

在更多品牌、产品和服务的商业实践中，开始建立对小文化、小族群、小集体、小组织的深度理解和认同，并以此完成他们在商业价值创造和实现层面的新的拓展和创新。所以我们今天来理解和判断文化的状态和方法以及认识文化的标准和

文化与设计
DESIGN IN CULTURE

规则,都可能面临一种新的调整,它是这个时代以及在未来很长一段时间都将可能长期存在和表现的一种新的可能性。

关注小文化,其实本质上就是关注正在和当下及未来社会生产、经济生活形成密切关联的个体、组织和群体的一种生活实践、工作实践和社会实践。

14

未来传统
Tradition as Future

我们能够为未来提供一种什么样的考古学？如果当下作为未来审视历史的一种立场，那么当下对于未来的价值是什么？当下如何形成和建立对于未来的一种正确的引导和积极的方向？当下如何成为未来的一种遗产，或者说一种传统，它会为未来提供一种怎样的考古学的价值？

"未来的传统"已经不只是一种未来学视角的思辨和展望，也不只是一种基于未来对当下的审视和评价，它是关于如何从当下走向未来的一种积极的自我修正、自我完善和自我建设的道路。当下成为未来的传统，未来成为当下的目标，这种未来和当下的交互逻辑一直都是人类社会面向未知未来进行想象式实践的一种标准立场。

勒·柯布西耶曾经在他的写作中展望了世纪末的城市形象。今天，这种展望正在成为一种普遍性的状态，不只是未来学家，政治家、科学家、企业家、民众和个体都从不同的角度展望未来，并且今天人们都更习惯从更远的未来来审视当下的生活，并以此来建立自己迈向未来的真实途径和可能性。审视当下、构想未来，展望未来、实践当下，将成为今天人类的一种整体性的诉求和愿望。因为，无论个体、组织、企业，还是政府和国家都更加清晰地意识到当下的实践正在构成未来的传统。

文化与设计
DESIGN IN CULTURE

作为更负责任的个体、组织、政府和国家，如何站在100年之后的未来审视当下不同维度经济、生产、生活、社会和政治实践？如何站在100年之后的未来审视今天的技术、创新、发展的策略和目标？我们是否在一个更加负责任，更加正确与合理的途径上进行我们的行动、我们的计划、不断创新的精神和立场。我们创造的产品与服务，是否能够成为一种对未来有价值的、积极的传统和贡献。这种整体性的趋势，不仅为国家、政府，也为商业和品牌提供了巨大的潜在机会和新的发展机遇，并为每个工程师、科学家、企业家、艺术家、设计师提供了一种更广泛的参与和理解当下的经验。

在面向未知的未来的过程中，如何立足于当下的实践，去形成每个个体关于未来的探索和进程，这种整体的社会进程和发展趋势，代表了人类积极自我修正和自我完善与建设的立场，这为更多的企业和品牌在它们输出产品、服务、技术、模式、生活内容、精神、遗产和知识的过程中，提供了更宽阔的途径和更有深度与广度的设计体系。

15

新东方主义
New Eastern Style

如果说工业时代看欧洲和美国，但是进入 2020 年后，回到东方正在成为新的浪潮。相比较 18 世纪前"来到东方"底层的猎奇与挑衅心理，今天，以中国崛起为显著特征的"回到东方"正在成为西方的必需选择。特别是在后疫情时代，东方优势正在成为国际社会最显著的表达状态，新东方主义成为具有全球性影响力的美学风格、竞争策略、品牌内核和文化形态。

理解东方和西方的关系，既可以从一种宏大的地理关系、国家关系和文明关系入手，也可以从中观的商业关系、贸易关系和交流关系进入，还可以以更微观的个体相互认知、理解、参与和实践的视角展开。最早的东西方连结开始于中国人主动向外探索和沟通的意愿，"一带一路"从陆地和海洋分别构建了从东方出发进行东西联动的纽带，这种联络推动了文明的交往，进一步激发了东方文明的活力，也最大程度激活了西方对于东方的向往。今天，在新"一带一路"倡议和全球数字共生的大趋势下，一种以展现中国倡导的"人类命运共同体"为核心价值观的新东方主义将成为"回到东方"的新目标。

除了国家竞争与博弈中"回到东方"正在并将持续成为核心议题外，几乎重要的品牌都以来到中国和亚洲为核心，并从不同角度和立场展开对东方的理解、设计和表达。"新东方主义"美学和文化观成为这些品牌和商业进入亚洲市场的核心立场，一种更加自信、包容、开放的文化态度正在定义未来长期的新东方主义趋势。

积极图景
Positive Vision

16

对未来的设想、理解与认知是人类内在的一种普遍性的愿望情绪和生存本质。在高速巨变的今天，在对未来的把握、认知与理解更加难以明确的当下，人类在认知未来过程中内在的一种深刻的忧思，正在成为一种普遍性的文化心理和社会情绪，并且第一次全面和完整地呈现在世界面前，这是人类社会的一次整体性的忧思。

曾经，人们对千禧年到来表现了极大兴趣和恐惧，人们展望最多的除了对未来的美好期待，还有对未来风险的深刻忧虑，它是关于政治、文化、技术、生活以及地球可持续发展的深层次担忧。似乎自2000年以来，对未来持续性的展望和思辨已经成为一种普遍性的事情，从政治家、未来学家、社会学家、科学家到普通的民众，我们都有理由从自己的立场去思辨一种可能触达的未来。在思辨未来的过程中，我们所形成的对未来忧思的压迫感，以及对未来期待的理想感，成为两种底层的文化心理和社会情绪，这种文化心理和社会情绪，覆盖了国家的未来展望和个体的未来憧憬两个层次，也形成了从展望到实践既矛盾又协调的一种策略。

今天，在人们无可避免迈向未来的整体趋势中，消费者正在进行一种深刻的情绪上的调整，源自内在压力和焦虑，以及内在期待之间的对立和冲突的状态，正在显现为以更加积极达观的心态面对未来整体性的社会认知。这种完整的社会认知

文化与设计
DESIGN IN CULTURE

和积极情绪的营造,很大的前提是源自我们对科技,以及对于我们正在创造和实践的文化的一种积极的自我认定和肯定,以及我们对可能产生的问题进行主动修正和干预的一种能力和立场的确认。从联合国关于可持续发展的倡议,到各个国家、各个地区、各个品牌、各个组织和各个实践个体对未来充满期待的实践,以及不断发展和持续创新的对未来风险、冲突和危机处置的技术能力和意识的探索,都正在呈现出一种帮助人类社会更加积极达观、热情地去应对未来的一种可能性。

今天,我们看到了潘通、乐高,也看到了宜家、苹果、微软、LV等更多的商业品牌,在以一种更加积极的姿态去探索和思辨关于未来图景的畅想,我们也看到更多建筑师、设计师、城市管理者、乡村营造者关于未来的设计提案。这些提案产品、服务和商业设计体系,为我们呈现了一种无尽的可能性。这种可能性是一种积极的、达观的、充满主动的认知和关怀,以及对未来积极应对的创新。这种积极图景下的社会和文化心理将可能建构成影响下一代设计商业和文化发展的核心社会意识和社会精神,更多品牌、设计和创新,将会从这种整体性的社会意识与精神中找到原生的创造力。

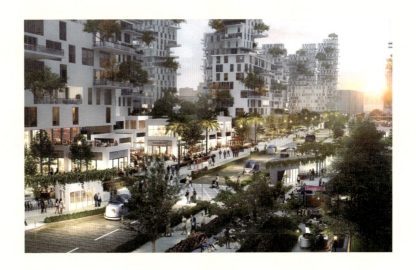

数字纪元
Digital Era

17

2021年一定程度上成为被数字定义的纪元，商业和学术界也认为2021年是数字纪元的一年。这意味着数据化、数字化不只是作为一种技术特征，它已经内在为一种社会和时代本质。IT信息对于人类社会的影响，也从一种辅助性的、生产性的工具，到一种实质性的生活生产体系，再到一种社会形态的内在本质。数字纪元，不仅是关于工具的理解，也是关于时代特征的定义，更大的可能性是关于一种新的历史的展开。

在数字纪元的框架里，数字首先作为一种技术或设计元素，构建了社会和历史进展中最基础的底层框架。同时，数字作为一种介质，它正在构建虚拟与现实的边界，在混合虚拟与现实的交互逻辑与框架中生成了人类新的存在与发展语境。此外，数字作为一种方法与策略，正在构建个体、组织参与社会实践、经济生产、生活实践和社会交往等多层次、多维度的新通道和新途径。数字从一种辅助化的生产工具，或者说一种支撑性的经济商业生产技术变成社会进程和发展的底层框架，人类社会生产生活的基本逻辑以及人类文明和文化塑造的基本标准。这种整体性的、宏大的社会趋势已经全面影响到品牌、企业、组织、国家和政府更多维度地设想、探讨和使用数字技术。

文化与设计
DESIGN IN CULTURE

Facebook、Twitter（推特）、微软、谷歌、苹果、阿里巴巴、微信、腾讯、字节跳动、百度等国际知名的企业都在深度参与数字化构建的社会体系，他们输出的产品、服务、商业规则和文化价值观都在深度影响时代的走向，并具体参与设计和塑造数字纪元时代的经济、社会与文化的形态和风格系统。

从尼葛洛庞帝提出的数字化生存到人工智能 AI 大数据，再到元宇宙和数字纪元。数字纪元时代展开的超越数字而形成的深度数字设计、数字体验、数字社会与数字文明，将构建未来数字与设计融合的整体性的发展趋势，而且在这种数字与设计融合的发展体系里，设计不只是一种创新逻辑和方法，设计将可能成为数字契约时代，新的文化形态、文化心理甚至文明内在逻辑的一种核心表达形式。

18

社区进化
Community Evolution

从 MINI 的社群计划到宜家的城市村庄项目，从 Stey 公寓的共享行动到阿那亚社区营造计划，从素食主义团体到星空行动小组，社区正在脱离它关于以空间物质载体为核心的概念体系，新社区主义更倾向于一种以文化认知和行为认同的实践主义为基本。

在千禧一代、Z 世代所构建的消费行为认知里，社区的传统概念是建立在以一个居住单元，或者说以一个居住体系为核心的一种社会关系基础之上的组织形态和关系形态。从过去的单位大院、小区、社区到今天的社群、族群，无论从实体意义上，还是从文化意义上或者从社会意义上，"社区"概念正在被重新定义。

新社区主义将是一种整体性的社会态势和发展趋势，它是建立在以人的认同和主动连接为核心的文化关系之上。在那里，大家不再过分强调物理意义上的社区组织，而是更加强化观念、知识、情感、文化意义上的共同。超越物理成为新社区构建的基础，这使得越来越多的品牌将有机会在新的逻辑和关系框架下，通过卓越的产品设计和方案创新，构建新的具有社区精神和文化意义的用户关系和群体组织。新社区主义将把人和人之间的关系组织和社会交往，以更加积极的产品化，

更加多维的服务化进行深度发展。本质上这是新的文化形态的发展模式，消费者进入一个社区和退出一个社区，不再只是关于经济意义上的条件，更加强调文化和精神意义上的趋同性。

在旅行、住宅、酒店、娱乐、运动、健康、服务等各个领域中，新社区主义正在成为一种整体性的趋势，塑造新的产品形态和服务体系，构建新的设计类型、风格和发展模式，不断强化社区、固化社区，又不断打破和塑造新的社区。

新英雄主义
New Hero

尽管在东西方文化框架中关于英雄的理解、定义和评价不尽相同,但是无论东方的集体英雄或超级个体,还是漫威文化中的"超人",在人类根据理想所设计的这些"完美的人"群体中,强调无畏、坚强、为民和超能力的品格仍然是普遍共识。

英雄主义和超级个体文化一直是人类社会中最为理想的部分,人类把自己设想的优异品质和超级能力集中于一个超级英雄身上,它代表了人类面对困难、应对挑战的一种愿望和期待。人们总是设想在遇到困难、危机和挑战的紧要关头超级英雄能够出现。如今,这种传统英雄主义的模式和形象正在发生改变,一种更加强调和人自身能力与决心相适合的英雄认知开始出现。

特别是随着年轻一代长大成人,他们的人生观更加开放和包容,对超级英雄形象的认知也可能更加"人化",对"超人"的憧憬和想象不再是唯一的期待,更多民众更愿意看到和自己一样"普通"的"超级英雄"。这种基于"普通人"形象建立起来的英雄概念正在定义曾经以一个"完美的理想人"为核心的英雄时代,这是一种新英雄主义开始呈现和占据主动地位的时代。

新英雄主义所定义的新一代超级英雄更强化人的特性,拥有更易于让普通人接近的能力、决心和使命,是普通人能够成为的英雄,是从平凡走向"非凡"。

文化与设计
DESIGN IN CULTURE

新机器文化
New Machine

20世纪二三十年代,在探索现代设计美学和设计文化的进程中,著名建筑师勒·柯布西耶提出"房屋是居住的机器"的设计论断,正式提出关于机器时代的机器美学和机器文化的观点和标准,奠定工业时代的生产体制、生产标准、设计制造和文化标准达成广泛共识的基础。

事实上,在人类文明史的进程中,人和机器的关系一直是人类极其重要,并且不断修正、不断探索和不断发展的核心关系。工业时代整体性地把机器提升到了一种超越人的能力的新高度,并最终构建了机器时代的文化形态和社会内核。但这种关系的调整和变革,远没有到一个终止的阶段,今天人类将有可能进入到一种新的机器时代。

在人工智能、机器学习、深度计算和模型建构中,在传感器、机器人和高标准制造,以及软硬件高度融合的新产品、新服务体系中,机器与人的融合,将形成一种新的本质性的变化,它超越了工业时代。机器正在无限地走向人、走近人、走进人,同样人也在无限地靠近机器和走进机器。

新机器文化是一种建立在机器成为人,甚至人体的一部分,成为人的存在、不可分割的一个完整体系的文化。它超越了机器作为设备和工具的存在,超越了机器

文化与设计
DESIGN IN CULTURE

和人二元对立的交互关系,实现了人和机器的统一和完整性。特斯拉的脑机接口技术,Google 的智慧眼镜,以及无处不在的可穿戴和深度传感器体系,构建了全新的机器时代。这是一种新的机器文明,一种融合了人与机器二元一体的新文化和新文明系统,这种整体性的"人机器 – 机器人"的融合趋势,极大拓展了人类对于自身发展的畅想,也极大创新了人类关于自身未来工作、生活、学习、旅行等所有维度的更加积极的憧憬和期待。

DESIGN IN ECONOMY
经济与设计

21 - 30

售卖美学
Selling Aesthetics

售卖美学正在成为一种真正的现实,更多品牌、商业、消费和用户认为美学不只是产品和服务的一个环节,其本身就有独立的商业价值。我们正在进入整体性的美学消费和美学化社会时代,美学从没有像今天这样如此密切地和每一个现场发生关系,并且这种一切皆可美学化、皆要美学化的状态将长时间持续。

1975 年,IBM 开拓者和第二代领导人小托马斯·约翰·沃森曾说过:"在一些场合我已经总结过我将设计作为一种强有力的商业成功的推动力的信念:在 IBM 公司,我们并不认为好的设计可以使一个糟糕的产品变好,不管这个产品是一台机器还是一幢建筑,一本宣传册还是一个商人。但是我们确信好的设计可以在本质上帮助一个好的产品发挥它所有的潜力。简而言之,我们认为,好的设计就是好的生意。"

乔布斯在推进苹果公司发展和确定商业竞争方向时多次强调过,当产品人员不再是推动公司前进的人,而是由营销人员推动公司前进,这种情况是最危险的。关注产品以及产品的用户价值是苹果取得成功的关键,杰出的美学设计、卓越的用户体验、风格化的产品语义等这些重要的设计标准和内容构建了苹果产品价值的内核。

经济与设计
DESIGN IN ECONOMY

所有市场表现杰出的品牌都在讨论美学与设计的价值,在商业实现的过程中,美学与设计从未像今天这样成为一种普遍性的商业力量。无论是快消品、时尚、汽车、酒店旅行,还是餐饮、休闲、运动、健康行业,那些一直保持高美学标准的品牌、产品和服务在今天都呈现出更加积极的发展态势,并且拥有更高的市场与公司价值。高美学、高情感、高概念正在成为这个时代的核心竞争策略,也是美学商业的基础。

模式经济
Economic Patterns

22

全球商业都正在进入模式迭代的新商业创新逻辑中,相比较产品和服务的优化,模式成为对商业持续盈利能力更加本质性的设计,往往一种模式就可能成就一家快速发展的新兴企业。因为 Uber 的成功放大的共享经济模式,在全球出行、办公、居住、生活等领域产生出无数新的创业公司;因为山姆和 Costco 在会员制商业模式领域的成功,推动会员制模式在新经济领域的广泛引用。

模式经济成为一种普遍性的趋势,它是构成商业实践中关于产品、服务、系统及其运营管理和盈利能力的总体理解。从产品创新和服务迭代,到商业模式设计与创新,新兴公司不仅需要关注产品和服务的设计价值,更要关注商业模式。今天的商业竞争正在成为一种要素整合与系统创新后的模式的竞争,一种好的模式甚至比一个好的产品更能够快速赢得市场,特别从已验证的模式中,从仍未充分竞争的市场中获取经验成为更多新公司的商业策略。

今天的商业类型正在划分为基于产品的生意,基于服务的生意,以及基于模式的生意。比如以家电、文具、家具为研发设计核心的产品商业,以酒店、旅游等相关的服务性商业。但基于模式的生意则要求企业在产品与服务供给基础上,思考驱动市场需求和供给长期双向稳定发展的用户关系和商业机制,如微信建立新的社交模式,滴滴构建出行的新模式,AIRBNB 建立旅行住宿的新模式。模式创新

经济与设计
DESIGN IN ECONOMY

一旦形成稳定的用户结果,将使得创建模式的企业在市场中的地位变得更加牢固,而不容易被替代。

今天社会世界正在目睹整体性的变革和调整,从具体的产品和服务,到新的系统和机制,再到规模化的模式和范畴,如教育产品与模式、工作产品与模式、出行服务与模式、医疗服务与模式、运动产品与模式、健康服务与模式等。模式创新不仅是新的设计,更是一种我们重新审视商业的方法论、认识论和价值论。更多企业正在寻求商业模式设计和咨询,特别对于大多数传统企业,如何在今天巨变的时代形势下,在原有商业模式式微的必然趋势里,从产品和再设计的需求出发,创新产品迭代服务持续发展具有竞争力的商业模式成为广泛而普遍的设计需求。

COSTCO WHOLESALE

COSTCO WHOLESALE COSTCO WHOLESALE

COSTCO WHOLESALE

wework

WORKSPACE | COMMUNITY | SERVICES

23
新价值公司
New Value Business

更多品牌意识到价格竞争并不必然构成企业长期良性价值的建立,特别对于年轻一代用户来说,他们关注价格,但并不是狭义的贵贱认知,而是他们自己认为的值与不值;他们也不关注价格,因为更多年轻一代的预算比起他们父母辈要从容得多,此外对自我满足的追求也更容易让他们忽略或刻意忽略价格。

无论LV、Dior、D&G、Prada等超级奢侈品牌,还是优衣库、H&M、ZARA等快时尚品牌;无论是安缦、柏悦、文华等超星酒店品牌,还是便捷、商旅、主题性酒店等;无论传统消费认知里的豪华品牌,还是更多小众、个性、独具一格的新兴品牌,今天都必须重新认识和理解价格和价值的关系。虽然用户支付的是一个经济数字,但是影响购买行为和决策的核心要素是数字背后所包含的价格与价值的关系,因为价格是更强调功能性匹配度的消费关系,价格合适通常指产品和服务的标价与其相匹配的功能、目的性是一致的,但是价值是超越价格的一种内涵,用户认可价值就能够在作为功能性消费的价格基础上形成更多增值和溢价消费。尽管一个奢侈品手提袋和一个大众手包在功能性价值层面没有本质差异,但是更多消费者仍然愿意以极大的溢价购买一个奢侈品手提袋。

价格是由企业和品牌定义的,但是价值是由用户决定。因为价格是用户用来购买的,但是价值是用户用来表达的。价格更加透明化、扁平化和标准化,因为它形

经济与设计
DESIGN IN ECONOMY

成于原料、生产、物流、人力、渠道、成本等；而价值更加纵深、碎片、非标，它产生于品牌的工艺、设计、技术、服务、情感和文化部分。新价值公司正在成为更多品牌和商业的共同追求，在消费变革时代，传统企业定价的时代正在瓦解，如何创造让用户真实可知可感的价值成为品牌未来竞争的核心立场，新的商业竞争将是持续的淘汰价格型品牌，激活和创新价值性公司的时代，而在更宏观的层次上，这也是全球经济社会想要实现高质量增长与发展的必由之路。

过去十年中国持续推进的供给侧结构性改革或者消费侧的调整，或者是国际社会持续倡导的碳中和碳达峰目标，高质量发展与增长成为全球共识。这种共识的形成一方面源自全球商业竞争的新特征，另一方面也关系着人类与地球可持续发展目标的实现，优质制造而非规模化生产、高品质而非低标准、高价值而非低价格、可持续而非短期利益的商业、经济和社会逻辑也在推进新价值公司的发展。

创作者经济
Creator Economy

24

2008年，凯文·凯利在《连线》杂志就令人震惊地宣称："成为一个成功的创造者，您不需要数百万美元或数百万的客户，或数百万的粉丝。要以手工艺人、摄影师、音乐家、设计师、作家、动画师、应用程序制作者、企业家或发明家身份谋生，您只需要成千上万的忠实粉丝。"创作者只需找到愿意为你的作品每年付费100美元的1000个粉丝就可以生存下去。今天，数亿计的节目正在满足数十亿人的需求，而此前数十亿人可能共同消费十几个电视节目。创作者经济正在成为一种全球性的力量，人人都是创作者，创作者正在成为自己的CEO。特别在疫情催化和宅文化崛起的背景下，更加催生了创作者经济作为一种整体性、规模化和持续发展的新经济力量。

在"创作者经济"概念里，"创作"人人皆可参与而非一种职业，作品认可和生产是一个统一的整体，抖音、Roblox本质上都是"创作者经济"。消费者和创作者高度融合成为一种产消者（Prosumer），在点对点的去中心化或低中心化的交易逻辑下，创作者无需中介就能够完成作品售卖。同时，社群文化发展、自媒体和跨媒介传统体系的支撑，以及区块链在知识产权原创性证明、知识产权交换凭证、知识产权维权举证方面的成熟体系，也在为创作者经济塑造良好的外部环境。

2019年，Twitter宣布启动去中心化社交媒体项目Bluesky，此后奈飞、HBO、迪士尼、Facebook都宣布了自己去中心化的创作者经济计划。2021年4月，新加坡华裔创作歌手陈奂仁在Opensea上拍卖了自己的全新原创作品"Nobody gets me"，这是华人歌手首次以NFT的形式出售自己的音乐作品，Jay-Z、Snoop Dogg、Juice J等著名说唱歌手也开始以个人身份尝试NFT，并与粉丝、社区直接建立联系。

互联网正在为富有创造力的人提供无限在线获利的机会，更加直接平等共融的经济形态也驱动了全球范围内创作者的热情和兴趣，人人皆可"创作者经济"的去中心和平权化的特征，既让专业的艺术家、设计师、音乐家等获得更开放的空间，也让更多素人创作者迸发出无限创造力，创作者自己可以和用户共同发展，并得到他们的支持。与过去作家必须与出版社签订合同才可以面对用户的情形完全不同，今天创作者可以直接面对用户，而Amazon Publishing、Etsy、Tumblr、WordPress、Twitch、Mixer、Instagram、Pinterest、YouTube等正在成为创作者经济交易的全球性平台。

今天，电脑游戏爱好者可以拥有不错的收入，业余作家可以从他的手工艺品销售中获益，公司的白领通过他们制作的视频可能挣得比工资还多。AI算法推荐和精准数据营销让再小众的领域都存在用户，让再细分的需求都有创作者参与。内容、工具、社群构建了创作者经济崛起的底层逻辑，"喜欢、关注、点赞、订阅、转发"五个最简单的按钮形成创作者经济发展的工具本质。多年前，社会和文化学者理查德·佛罗里达就在其《创意阶层的崛起》一书中谈到创意新贵们正在塑造和定义时代，2021年开启了创作者经济的时代，这是真正人人皆可设计师、人人皆可创作者、人人皆可创作者经济的时代。

25

"失控"的交易
"Uncontrolled" Business

随着艺术家 Beeple 的 NFT 作品在佳士得以 6934 万美元出售，CryptoPunk 上的数字头像以 760 万美元成交，以及篮球巨星库里花费 18 万美元购买 NFT 作品等事件的发酵，NFT 开始受到广泛关注，并在设计、艺术和文化领域引发大量讨论。根据 Cointelegraph 的数据显示，仅在 2021 年的前两个月，NFT 的销售额就达到了 3 亿美元。NFT 交易平台 OpenSea 2021 年前 6 个月的销售高达 1.6 亿美元，7 月又以 1.3 亿美元的交易额位居全球 NFT 交易平台的首位。在 2021 年 7 月的排行榜上，位居第二位的是 Rarible（881 万美元），第三位的是 Foundation（404 万美元），紧随其后的分别是 SuperRare（275 万美元）和 ODin NFT（84.5 万美元）。

我们有理由相信，NFT 作为一种交易模式不会是最终的交易标准，它只是打开新交易体系的钥匙之一。在此之前，比特币等代币交易体系已经产生了全球性的力量，并且开始成为今天新经济体系中的显著类型。更早的时候，Indiegogo 专注的硬件科技类产品众筹，Kickstarter 发展的艺术、电影、新闻、工艺品、时尚、设计、漫画等品类的众筹，以及 AngelList 开启美国最早的股权众筹等，把大众需求和消费行为前置到产品和服务的研发阶段，预售和众筹重构供给与

需求的经济关系。Kickstarter 平台自 2009 年成立至 2020 年 3 月，已经为 179455 个项目成功融资 48.5 亿美元。疫情期间 FLX Bike 推出的 Babymaker 在 Indiegogo 平台筹集到 1200 万美元的资金，众筹参与人数多达 9338 人，而 2021 年 Indiegogo 平台上电动自行车众筹项目总金额已超过 2276 万美元。

一切生意的本质是如何达成交易，品牌所供给的产品和服务只有通过用户购买才能成为实质性的生意。如何设计交易并建立更好的交易模式不仅成为一种商业类型，也是今天每个品牌都必须重新思考的关键问题。变革时代的大背景下，人们的购买习惯、行为、动机和目的正在发生调整，促使购买和支付完成的手段、工具、技术和条件发生根本性的改变。交易正在从传统时代由商业主导的逻辑变成多参与主体共同协商、决策的逻辑。在传统商业交易结构中的"商家与顾客"的关系，被发展成商家、顾客、平台、工具、市场、监管等多方参与的商业关系。

"物物交换、物－钱－物交换"这两种经典交易模式构成了人类社会长期的经济交易关系。如今，这种经典交易模式正在发生改变，更加丰富的新交易设计和机制创新正在重新定义人们之间的经济关系。从秒杀到折扣、从促销到限量、从邀请到 VIP、从预售到众筹、从共享到区块链、从比特币到 NFT，交易设计成为今天商业模式设计中最基础，也是最内核的部分。一种持续"失控"的交易状态将成为未来长期的趋势，品牌如何适应交易的变化，在新经济崛起的大趋势中，在去中心化交易、低中心化交易、强中心化交易三种类型构成的经济活动保持长期的交易优势将成为新的挑战。

26

超越奢侈
Beyond Luxury

至少自现代社会以来，奢侈消费就不只是一种经济活动，它更是一种深刻的社会与文化现象。现代社会中的消费者常常一方面批判奢侈消费；另一方面在底层心理层面对于奢侈消费充满向往。一百年来，社会学家、文化学家、经济学家等对奢侈消费已经进行了长期的反思和批判，但是在实践层面，这些反思和批判似乎并没有产生明显的价值和作用，而且有可能反向"助长"了奢侈消费的盛行。数据显示，千禧年以来全球奢侈品消费进入规模化增长的新趋势，全球最大的奢侈品管理集团 LVMH 创始人长时间占据全球富豪榜前列也侧面证实这一趋势，奢侈品消费仍然在全球整体的消费格局中占据重要地位。

如今，这种局面正在被打破，特别是 Z 世代的崛起以及疫情对全球范围内社交活动的限制，奢侈品消费的浪潮正在明显调整，无论从奢侈品牌主动计划观察，还是从最近奢侈品销售收入判断，一种重新审视奢侈和定义奢侈消费的实践已经形成。"超越奢侈"成为奢侈商业发展的新形态，也是应对奢侈消费挑战的新战略，这种未来长期的趋势正在重新定义奢侈品、奢侈品牌、奢侈消费和奢侈商业。全球性的奢侈品集团开始为未来长期的"超越奢侈"的消费趋势建立积极的应对策略，LV、DIOR、GUCCI 等传统奢侈品牌代表推出新的消费品牌，这些品牌定位与设计更强调对于用户的文化、审美和生活态度的关注，而非传统意义上的单一象征性消费和巨大经济能力的要求。

在消费端，"超越奢侈"也开始成为普遍共识，一种新的社会"运动"，特别在年轻一代消费群体中。传统时代奢侈品牌 logo 的炫耀性符号神话被超越，更加理性、更加独立、更主体性的消费习惯正在被建立，对传统符号化消费过度迷恋的表现被消解，更积极的消费观开始成为整体性的趋势。"中国李宁"的崛起和新国货消费在中国年轻一代群体中形成广泛认同，年轻一代开始重新定义属于自己的奢侈概念，更多的新兴品牌能够以独立的产品观、设计观、态度和立场赢得忠实的消费者。

"超越奢侈"是一种对奢侈的新定义和再标准，也是一种长期的实践趋势，它有可能真正在实践层面回应过去一百年来社会学家和文化学家对消费主义的批判。"超越奢侈"消费不再以经济能力的单一标准和炫耀性社会诉求为唯一核心，满足"超越奢侈"消费诉求的产品、服务和品牌需要更加关注生活态度、社会责任、文化精神和生态价值等，品牌目的不是帮更多人变得像同一个符号化的人，而是让更多不同的人显得更加不同。因为，在用户反向定义产品价值的时代，年轻一代用户更有权利推荐和购买那些契合自己价值观的产品，而不是让自己去匹配被消费产品的价值观。

经济与设计
DESIGN IN ECONOMY

中国李宁

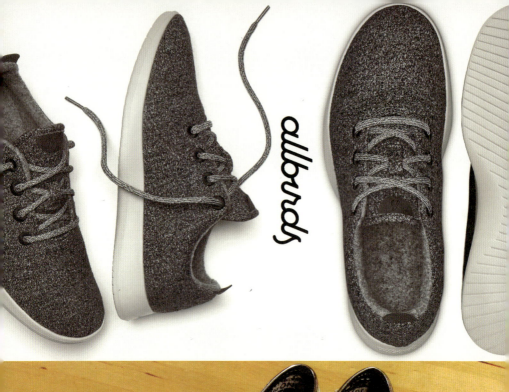

持续性商业
Sustainable Business

2021 年 8 月 10 日晚，小米 CEO 雷军宣布将向小米 1 用户赠送 1999 元红包，这是他们购买小米 1 时应支付的商品价格。雷军表示："十年前，小米 1 开售，1999 元，18.46 万台，3.7 亿元，这是小米的第一笔收入。有了这一笔收入，我们滚动发展，才有了今天的世界 500 强，才有了今天的全球第二。"

任何一个公司，如果没有用户，也就失去了存在的意义和价值。持续性商业的本质就是如何建立长期稳定的用户关系，不仅仅是小米正在这样去实践他们和用户之间的联系，所有那些在今天仍然充满竞争力和商业价值的公司，都在以不同的方式不断创新、规划和设计驱动用户增长和发展的产品服务和模式。

今天的公司似乎更加容易取得成功，我们看到许多创业公司在 3～5 年的时间成为超级规模化企业；但我们也看到今天的公司似乎也更容易被击倒，每一年的明星公司是否能够在下一年仍然保持一种耀眼的存在，都可能充满极大的不确定性。持续发展的充满破坏性、颠覆性、创造性的市场环境为新公司的产生提供了最大的可能性，也构成了老公司持续发展最大的不确定性。谁才是我们最真实的用户？谁才是我们最可靠的顾客？谁才是我们长期的合作伙伴？无可否认的事实是，今天拥有长期稳定的用户比任何时候都更加艰难，尽管每一家企业、每一个品牌都拥有更多的数据用于计算用户、理解用户和把握用户；我们也有更精准的营销和

市场计划去触达用户、唤起用户;我们也有更好的创新意识和设计能力,并通过卓越的产品去发展用户和创造用户,但是在用户面前,我们仍然是不明确的、不清晰的、不稳定的,没有一家企业和品牌能够肯定确认它能够稳固掌握自己的用户,除非在绝对垄断领域。

持续性用户、持续性产品、持续性服务、持续性价值和持续性生意成为今天的企业都面临的最大挑战,而且由于一个产品、一项服务和一种模式的持续性竞争的时间越来越短的事实,更加加剧了企业发展的不确定性。因此,"持续性"商业不只是今天的品牌和企业所必须建立的一种能力,也是企业长期被挑战的现实。在用户的认知、理解和诉求快速变革和调整,并不断挑战和超越企业所能供给的产品和服务的能力时,如何适应用户、匹配用户、理解用户、发展用户和创造用户,通过卓越的用户设计驱动商业的持续性发展,不仅为设计提供了更开放的空间,也为商业的持续性呈现了一种可能的战略性动力。

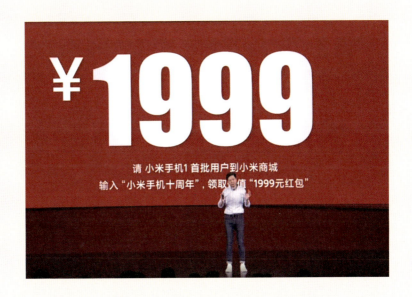

超越企业
Beyond Company

28

越来越多的企业正在模糊它作为单一经济学概念的组织形态，变成了一种超越传统企业属性和定义的新型组织和机构，甚至成为混合了作为商业公司、社会企业、专业机构、公共组织、研究中心、行业平台等多种角色和形态的共同体。

我们看到小红书不只是一个传统意义上的公司，它也是媒体、潮流集聚地、公共平台和时尚风向标；知乎并不出售知识，但是它是开放的知识生产平台，豆瓣仍然维持它作为兴趣小组集中地的显著特征，华为除了是超级企业，更像是一个扎实的科研机构，字节跳动早已超越了它作为信息媒体企业的属性和定义，而早在 2015 年 9 月，全球知名的众筹企业 Kickstarter 宣布改组为"公益公司"，成为一家社会性组织，并且创始人称不追求将公司出售或上市。

企业是一个经济学概念，是按照一定的组织规律有机构成的经济实体，以实现投资人、客户、员工、社会大众的利益最大化为使命，通过提供产品或服务换取收入。今天，企业正在成为一种混合形态的组织，企业除了被赋予经济概念外，它正在融入对于社会价值的理解、对于用户和生活的认知、对于可持续和生态的意识以及对于文化的责任和

经济与设计
DESIGN IN ECONOMY

贡献。此外，在商业交易的逻辑中，那种以直接出售产品和服务换取收入与利润的模式也在被调整、创新和迭代，企业的社会性、文化性、公共性不断强化，社会企业开始成为一种新的趋势。

"超越企业"属性的新组织、新机构、新商业也反映了现代经济体系不断进化和成熟的过程与趋势，代表了以获利为根本诉求的传统商业文明进入以更广义的公共价值为核心的新发展阶段，企业在获利的基础上将寻求更多的社会责任、公共价值、文化影响力。这种长期持续的"超越企业"立场的新商业文明趋势，将对新一轮企业角色、使命和价值的设定产生深远的影响，也为新兴公司和创新创业企业的建立提供了新的竞争起点。

第六届豆瓣电影鑫像奖 THE 6th DOUBAN FILM AWARDS

THE 6th DOUBAN
FILM AWARDS 2016
第六届豆瓣电影鑫像奖
www.douban.com

软经济崛起
Soft Economy Rising

软经济崛起的趋势无论在城市还是乡村,无论在线上还是线下已经成为一种整体性的经济力量,这种不以原材料和资源作为载体的经济增长方式正在成为一种高可持续的经济类型。

最新的案例"元宇宙第一股"Roblox 的上市把这种经济类型推向了新的极致,Roblox 商业模式的核心是游戏内的虚拟货币 Robux,与现实货币的兑换机制为玩家在游戏内的消费和开发者创作激励提供支持。元宇宙设想了一个可以映射世界,又独立于现实世界的虚拟空间,并且将可能成为长期的社会性趋势。某种程度上,元宇宙也可能将建构未来最极致的软经济体系,一种完全脱离实体而独自成立的虚拟经济体。

更多政府和城市管理者也开始意识到,在重视以高科技和创新制造为代表的"硬"经济与硬实力的前提下,更关注软经济和软实力的建设与发展水平推动经济协调发展的重要性。"软经济"的崛起也代表了全球城市发展的新阶段,城市已经不只是作为产业、经济和效能的载体,城市正在成为新的广义共同体,是关于经济的共同体、市民的共同体、知识的共同体、生活的共同体和文化的共同体。

经济与设计
DESIGN IN ECONOMY

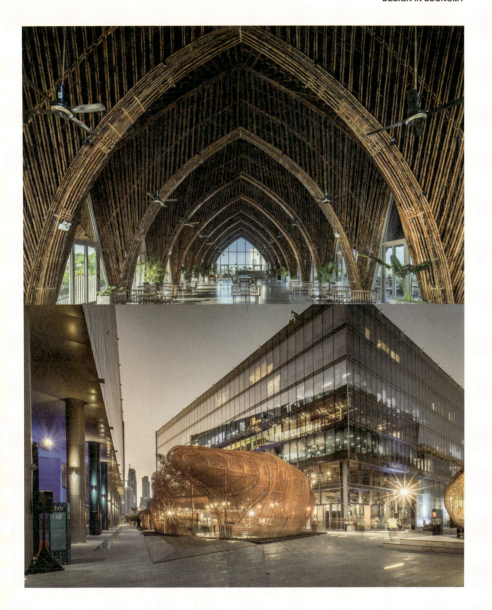

30

概念生意
The Business of Concept

更多品牌意识到概念正在成为生意中的核心部分,甚至就是商业竞争本身,一个有概念会讲故事的品牌更容易得到消费者的认同。SUPER PLANTS 超级植物公司的畅销产品"放青松"讲述了一个都市年轻人克服焦虑的故事;POP MART 用盲盒的方式销售玩具,通过制造出用户期待感的落差激活用户更加积极的消费欲望;GENTLE MONSTER 是一个眼镜品牌和商店,但它更让消费者充分认知的是它的艺术和文化态度。

"如果斐济水能装瓶卖,那为什么加拿大的空气不能卖呢?"2014 年,Lam 和 Paquette 在电商平台上开始出售袋装加拿大空气,并创建了 Vitality Air 公司。2016 年,他们年销 23 万美元,2018 年,他们卖出 50 万美元加拿大空气,而与此相对应,浙江磐安一个创业者 2018 年卖掉了 47 万罐磐安空气,购买者来自中国、日本、韩国、西班牙、美国等。今天如果我们留意那些国际机场店,也会看到一种新西兰瓶装空气 Pure Kiwi Air,四瓶包装售价 98.99 美元,折合人民币 170 多元一瓶。

年轻一代的用户更容易为感觉买单,感觉对他们的意义甚至要大于物品本身的功能性价值。他们更加细腻、敏感和易受情绪引导的特质,以及通过感觉捕捉和把握事物的方法正在深刻影响今天的品牌和商业。

经济与设计
DESIGN IN ECONOMY

从产品设计、服务体验、美学特征和情感策略,到品牌概念与策略,这些要素正在成为品牌取得成功和具有高附加值的关键。

更多品牌意识到并充分相信在高情感时代,产品形式和概念与产品功能具有同等重要的价值,实践证实那些更高概念的产品和服务得到更好的销售结果,对概念的追求已经超越了商业策略,它就是这个时代未来长期的一种消费态度和文化立场。

DESIGN IN TECHNOLOGY
科技与设计

31 – 40

重塑界面
New Interface

新界面正在定义全新的人机关系,并且引导交互和体验持续形成革命性的变化。人与人、物与物、人与物、物与人的交互关系、界面逻辑和体验标准不断被重构、再定义、再设计和再突破,人类正在面临持续性的交互、界面和体验变革与创新发展的趋势。

交互技术、新材料、人工智能和大数据等技术的持续发展,正在以指数级的变革能力驱动整个社会持续创新的交互逻辑。一定程度上,人机交互在最近十年,特别是最近五年产生的巨大变革已经在定义和暗示一种新的人类世界。2018年,电影《头号玩家》为观众呈现了未来真实与虚拟随时切换,构建平行时空的社会与生活场景,这个电影虚构的未来已经在由于虚拟人物、混合现实和人工智能技术的突破而形成的"元宇宙"的科技与文化景观系统成为一种"现实",尽管这种"现实"还处于早期的雏形阶段,元宇宙正在意味着重塑界面最彻底的趋势,一种完全独立于现实体验的"平行体验"。

尽管,"元宇宙"不是一个新概念,它更像是一个经典概念的重生。但它是一个真实的、正在进行中的以科技与设计独立构建的"人类世界"。"元宇宙第一股"Roblox在2021年3月发布的招股书中提及元宇宙的八个关键特征:"身份:在虚拟世界自由创造一个'化身',开启第二人生。朋友:跨越空间,在虚拟世

界进行社交。沉浸感：使用 VR/AR 等设备提升沉浸感，可以进行娱乐、工作、学习、健身等活动。低延迟：通过云平台降低各地服务器之间的延迟，消除失真感。多元化：虚拟世界有超越现实的自由和多元性，可以实现非现实追求，如飞翔、瞬间移动等。随地：不受地点限制，可跨终端随时进出虚拟世界。经济系统：在虚拟世界可使用虚拟货币进行交易，且虚拟货币可与现实货币进行兑换。文明：当虚拟世界进一步繁荣，用户数、内容丰富度达到一定程度时，虚拟世界就会演化为另一个文明社会。"Roblox 关于元宇宙八个关键特征也在一定程度上揭示和定义了未来交互和界面的新标准和规则。

重塑界面，并为持续发展的体验而设计，通过科技与设计交叉作用，在更宽阔、更多维、更立体、更无边的交互趋势中，在更进化的技术支撑下，在更领先的设计思维驱动下，未来新交互设计将在混合现实、情感交互、平行界面等领域产生长期、持续性、规模化的创新价值和机会。

意识流设计
Consciousness Design

品牌正在通过情感认知和意识交互的方式与用户建立新的关系,这使得品牌不再以一种生硬的、直接的、强迫性的广告模式进入用户,而是在用户的意识认知里就已经置入了品牌的线索和广告的诉求,在用户阅读信息、了解事实和认识对象过程中完成了对于品牌、商业,对于用户认知的一种主动的、软性的、"无感的"的作用和影响。

汽车企业通过情感阅读来理解驾驶者每天的心情和驾驶习惯,互联网企业通过用户行为轨迹和情绪探针捕捉消费者的显意识和潜意识,人工智能企业通过情感模式和深度学习来理解用户的意图和动机;智慧零售在用户进入店面的一瞬间就能够判断出用户是新客户还是老客户;更好的酒店品牌正在理解每个入住过该品牌的客人不同的个性化要求。在产品和服务的设计逻辑前置到用户的潜意识和潜在行为逻辑里,这种"意识流设计"正在成为今天商业和公共语境里最迫切需要面对和积极投入的设计实践。

为了赢得更大市场、更多用户和长久的竞争力,今天的品牌和商业必须改变过去那种与用户的双边状态,而进入单边和共同的状态,要么品牌走入用户,要么让用户进入品牌,但在品牌与用户进行关系交互的过程中,大多数传统企业并没有特别办法。今天,意识流设计提供了一种新的创新方法,通过整合多种人工智能技术和工具,我们有可能在产品与服务进入用户的前、中、后期和再次转化的过程中,以一种全新的设计逻辑内置在用户每一次无感但极度深刻的体验中。

★★★★★
BEST BOOKS
AMAZON
PRIME READING

生成设计
Generative Design

人工智能技术的发展驱动设计技术和工具体系整体变革,一种生成设计模式正在变革和重塑整个设计产业。CANVA 让平面设计成为更多商业和品牌的标准能力,不需要专业的平面设计师,企业也能完整设计精美的画册、广告宣传页、网页和网络广告等;鲁班设计系统帮助阿里巴巴电商平台上商家快速生成各种精美的电子广告页面;在建筑领域,生成设计逻辑能够自动拆分建筑结构,并进行细节优化和建造规划;视频编辑工具可以自动为用户创造一条精美的广告片;在书籍排版领域,通过参数化逻辑,机器能够自动生成排版文档。

我们正在进入一种"生成设计"的时代,将想法作为代码,将设计逻辑作为规则,机器正在试图自主生成更多的设计作品,这种可以将设计逻辑通过计算形式进行发展的技术体系,最终将建立一个无限开放的设计空间。从这个角度看,生成设计正在重新定义设计师,既然机器已经几乎替代了传统设计的大部分工作,而且比人类设计师更高效率、标准更统一、结果更清晰,设计师将何去何从?

显然,今天的设计师正在面临"设计范式的转变",编程语言和算法使得设计师的角色转变势在必行。设计师不应该停留在技术层面,或者试图在技术层面做的最好,因为设计最终会成为观念层面的问题,当然,生成设计也不只是按下按钮,然后选择生成。它仍然需要考虑结构、形态、系统、过程、行为等多方面的问题,从这个角度看,生成设计构建了科学与人文的桥梁。

科技与设计
DESIGN IN TECHNOLOGY

CANVA KEYWORDS
(for finding the best elements)

计算设计
Computational Design

2019 年，John Maeda 在他发布的《科技中的设计》年度报告中认为设计可以分为三类"经典设计（Classical Design），涉及物理世界中的物件设计；设计思维（Design Thinking），涉及组织如何学会通过思维方法实现合作创新；计算设计（Computational Design），涉及任何涵盖处理器、存储器、传感器、执行器和网络的创造性活动"。而他认为当下最重要的一类就是计算设计，这是一种通过一整套正确方法打造出完美精致完整作品的设计，它的核心驱动力来自摩尔定律、移动计算机和不断创新的前沿科技。

今天，设计的传统时代正在调整和瓦解，包豪斯所奠定的设计认识论、方法论、美学和价值论已经从设计内部产生本质性的松动，尽管设计的目标没有根本性改变，但是驱动设计的内在动力和机制已经发生本质性调整。大工业、批量化生产、竞争市场和供需关系驱动的设计方法和思维体系，正在被以算力驱动的设计体系所颠覆。

计算设计是一种建立在数据、计算、算力基础上的设计体系，是新世纪从变革中内生的一种设计系统。但计算设计并不和传统设计在目标上有本质冲突，甚至它们在设计目标的层面是一致的，传统手工艺制品是一种可以计算的手工艺术品，一个让消费者喜爱的品牌也是一种可以计算的设计。

科技与设计
DESIGN IN TECHNOLOGY

计算设计模糊了机器和人工的界限,融合设计师、艺术家和工程师的多重角色,也带来了设计师、艺术家对机器的新观点,并进一步推动了设计师角色的发展。在计算设计的框架中,在一个更加成熟和完整的工业体系中,设计师更像是"机器与工具"的指导者,让"机器与工具"作出有价值的执行和贡献。因此,设计师需要更加清晰什么是正确答案,更需要在非机器和工具的层面进化出更多超越于"机器和工具"的创意创新和创作价值。

今天的现实是,这种由技术驱动的趋势正在把我们这些在手工和工业时代如鱼得水的"经典设计师"重新抛离了岸边。在技术的深海里,在惊涛骇浪的无边海洋里,"经典设计师"们需要通过精准的计算找到上岸途径,完成时代的转向。就像勒·柯布西耶曾经说到的一样:"在我们年轻时,那时马路属于我们,我们在马上唱歌跳舞。突然有一天,汽车把我们驱离了马路。我们该怎么办,我们要'猛然地转向'跳进汽车,重新占有马路。"

为"爱"设计
Design for AI

AI 企业正在成为这个时代皇冠上的宝石,得到全部的瞩目和荣光。如果说工业时代的底层框架是钢铁和机器生产,那么这个时代的底层框架已经变成以数据、计算和算力为核心的 AI 人工智能体系。

AI 正在重新定义、建构和设计一切。微软"小冰"的艺术创作和人类艺术家的作品已经没有"区别",科大讯飞的即时翻译系统让任何个体即使不会语言也都更容易地去到地球其他地方和国家,英伟达最新数字人物技术的表现让全球所有观众都判断失策,百度地图帮助用户更加精准地预测和规划交通出行线路,特斯拉汽车自主驾驶技术正在成为现实,甚至 AI 也在深刻改变诊疗病人的方式和能力。数据科学家、工程师、设计师、人类学家、心理学家等正在让 AI 定义新的世界和规则。事实上,今天已经不是要不要 AI 的选择题,而是如何更好地利用 AI 的价值的综合题。

从手工设计到计算机辅助设计,从 AI 驱动设计到辅助 AI 设计。人工智能正在成为设计工具和创新系统中最影响深远的能力,以至于人类已经开始恐慌 AI 将成为一种让人类社会失控的力量。因此,相比较于如何应用 AI 创新和变革,更重要的需求是如何设计好 AI。既然,人们

科技与设计
DESIGN IN TECHNOLOGY

已经意识到人工智能具有自主的能力,人类有必要在赋予 AI 原生能力的那一刻,给予一个清晰而确认的价值。更多科学家、企业家、工程师等相信爱与情感将是对抗 AI 纯粹理性和工具化的核心原则。因此,在更深层次的 AI 体系中,设计师、艺术家如何与科学家、工程师、机器学习专家等一起合作,赋予 AI 以情感和爱的能力,并成为驱动 AI 更好发展的设计师。

AI 辅助设计、用 AI 设计、为 AI 设计,人工智能将是设计师有史以来进行创新创造过程中最重要的工具系统,设计师不仅得益于 AI 的巨大能力而持续革新整个设计生产系统,设计师也正在成为纠正 AI 方向和赋予 AI 以爱与情感的关键角色。

ns
36

设计信任
Design Trust

2021 年 8 月《Gartner 2021 年新兴技术成熟度曲线》报告提出设计信任、加速增长和塑造变革成为新兴技术成熟度曲线中的三个主要趋势。这里面包括非同质化代币（NFT）、主权云、数据结构、生成式 AI、组合式网络以及其他技术，Gartner 表示这些新兴技术可以帮助组织牢牢获取竞争优势。

如果回溯 Gartner 每年发布的技术成熟度曲线，一个显著性的事实和特征是每年的技术趋势相比较上一年都呈现出一种更加组合性技术的特征，这也和库兹韦尔揭示的摩尔定律影响下的人类技术进化特征是一致的，新技术的出现持续以一种指数倍增和组合创新方式裂变，从两种技术组合到四种组合，从八种技术组合到十六种组合，指数级进化的技术创新规律将成为我们重新理解时代变革，预测和把握风险与趋势的重要途径。

在加速增长的总体变革中，应对组合技术的指数级裂变所可能导致的风险和挑战，设计信任既成为理解技术成熟的主要特征，也成为应对技术风险的重大设计原则。云技术与其相匹配的设计信任，支付技术与其相匹配的设计信任，营销技术与其相匹配的设计信任，识别技术与其相匹配的设计信任，自动控制技术与其相匹配的设计信任等，今天的每一种技术和创新体系可能都需要重新审视与之相匹配的设计信任，并以此作为提供业务价值的必要核心和基础。

"e-Spirit is regarded as an agile, architecturally flexible platform with shorter time to value and strong interoperability with adjacent technologies." [Gartner]

EW GARTNER REPORT:
021 MAGIC QUADRANT FOR DIGITAL
XPERIENCE PLATFORMS (DXP)

为直觉设计
Design for Intuition

技术对人类直觉和情感的介入一直都是重要的创新领域，捕捉人体背后本能的直觉状态以从根本上理解人体从本能到思辨的不同反应能力不只是科技创新的重大目标，也是社会学、心理学一致致力于揭示的本质。今天，这种可能性正在加速突破，而且伴随形成以身体直觉为核心的创新实践系统也正在构建，并成为直觉设计的新领域和新方向。

2020年8月29日，埃隆·马斯克旗下的脑机接口公司向全世界展示了可实际运作的脑机接口芯片和自动植入手术设备。"脑机融合感知"是人或动物脑与外部设备建立的直接链接通路，这种技术的突破将从根本上进入到以人体直觉为基础的创新应用，从人体的本质上实现对人的赋能。在这之前，无线意念物控技术的突破已经能够让人们用意念控制纳米机器人，并帮助用户实现隔空取物。它通过脑电波传感器整理并解读脑电波的动态，以及通过牵引光束技术利用高密度声波在空中抓取和操控物体。

与此同时，我们也看到无线能量传输技术的重大进展，正在让用户进入到一个不再需要插入任何电源的世界，在以激光、超声波、射频和微波等主要技术和方式为实现路径的能量无线传输世界中，因为能量传输本质变革而导致生产、生活、工作、旅行、娱乐等一切形态都可能面临重构。突破能量传输的"无线"的底线，

科技与设计
DESIGN IN TECHNOLOGY

无线传输技术的发展正在构建一种真正意义上的让用户无感的"无限"世界,一种无限融合、无限关联的系统。

技术正在全面介入人的直觉层面,并以身体的直觉体验为核心建立了一种不需要经过知识处理和理性思考的感受-反应体系,这是人类自我突破最重要的机遇,也是最大的风险,设计师需要更强大的情感能力、直觉意识与技术共创,深入其中并为人类规划一个更好的直觉认知的未来。

虚拟设计
Virtual Design

科技的进步不断刷新人们的感官体验,今天的人类似乎对现有外界刺激越来越不敏感,当感官获得了超越其本身之外丰富而多层次的反馈后,人类对更身临其境的体验有了更高的期待。虚拟现实技术的发展持续定义了用户关于体验更进一步的标准,在以增强现实、虚拟现实为核心的技术创新体系中,临场感、情境感、交互感不断被塑造和重构,用户在混合现实的体验情境中被创新。

更多品牌开始使用虚拟技术与设计来构建品牌与用户的关系。裸眼 3D 技术被广泛应用于各种户外广告媒介传播中,在终端娱乐产品服务上,裸眼 3D 技术的突破正在整体创新全新的娱乐内容和娱乐体验。虚拟现实与增强现实技术在大型场景建构、互动体验和品牌交互中已经被完整使用,全息影像技术正在模糊物理与拟象的边界。

虚拟人物技术和设计的突破意味着未来每个现实中的人都可能创造出无限的虚拟个体,人们在网络和虚拟社会中的交流与互动有可能通过个体的虚拟化形象进行交流,从而实现现实个体与虚拟个体分离,元宇宙的发展正是这种混合真实与虚拟化存在的最新成果,而数字孪生的社会趋势,将可能完整复制一个与现实世界完全同步的数字孪生体系。

科技与设计
DESIGN IN TECHNOLOGY

从社会层面看,年轻一代的用户,对体验似乎有更高的要求,也更愿意沉浸于虚实变化的体验中。对他们来说,虚拟既是熟悉的存在也是一种对抗现实的策略,更是一种自我逃离的方法。虚拟设计不仅是关于虚拟技术使用和搭建的实践,更是关于为什么以及怎样创造场景、设计角色、构建关系、形成价值和塑造文化的设计立场与设计标准。

为隐私设计
Design for Privacy

隐私从未像今天这样被大家广泛关注，也从未像今天这样，让消费者和用户纠结和纠缠。一方面今天的互联网产品、服务和平台，似乎正在以一种彻底纯粹的方式挖掘我们每个个体的隐私，我们接入的任何一个产品和系统都在不同程度有用户进行隐私授权的要求，并以提供更多服务为理由对个体隐私形成某种程度的"合理"占用。

另一方面，我们似乎受益于整个产品体系而无法从中剥离，此外今天更多的产品和服务，确实更依赖于对于我们每个个体情况的理解、把握和洞察。在产品功能实现和有效的发展的过程中，对个体私人性数据和基本情况的使用似乎是产品内在的一种基础性的要求。隐私的悖论，显然已经不只是一种技术问题、产品问题或者服务问题，甚至也不只是一种商业问题，它已经构成了社会整体性的发展困境。

今天，人们有充分的理由和依据相信隐私问题只是一个开始。在未来更长时间，或者说在未来更恒久的时间过程中，隐私将是一个无法绕开的议题。而且，基于我们的认知和理解，今天更多作为基础性个人数据信息被利用的议题，正在发展一种社会道德伦理和文化问题。面对这样一种整体性的趋势，我们有理由相信隐私问题早已超越了作为数据和技术的层面，也超越了作为商业发展的工具和利益诉求的措施层面，隐私正在发展成为一个关于社会文化、技术伦理和价值观的问

题。Facebook、Twitter、微软、苹果、阿里巴巴、百度、腾讯等作为消费数据和个人隐私最大程度的拥有者,以及最集中使用用户数据进行产品和服务创新的商业机构和组织,如何有效理解、认知和更高策略性地设计规划用户数据和隐私,将成为它们在未来持续竞争和发展中取得长期成功的重要基础。

互联网公司在用户数据和隐私的保护上已经采取的计划和行动正在证实,隐私有可能成为制约社会发展的最大风险和隐患,"为隐私设计"将成为未来长期的设计目标和设计使命。在平衡商业产品功能、服务体验、用户价值、社会关系等多维度利益前提下,提供一种更好的隐私逻辑和设计方法,具备更好的隐私和社会伦理立场,拥有更积极的构建隐私策略的意愿和价值观等正在决定今天的商业品牌、组织企业、产品与服务,如何能够长期赢取更大的市场和发展机会。对于个体而言,不断发展和崛起的个人意识,让用户权益在隐私利用和社会功能中间形成了一种更加积极、清晰的理解力,这将极大地推进社会的进步和文化更加积极健康的发展,也将更好地约束和引导构建一个基于良性隐私前提下的商业系统、文化规则和社会关系。

科技与设计
DESIGN IN TECHNOLOGY

为防护设计
Design for Protection

40

全世界都在深刻反思、认识、思辨疫情带来的重大挑战和深远影响。无论在国家、政府层面,还是在企业、组织和个体层面,疫情改变了国家间的竞争战略、企业的生存状态、商业和经济生产、个体的生活工作等所有固有的传统关系。

当前,疫情仍然在进行中,不断出现的新问题、新挑战,正在突破我们对未知的理解和应对能力,个体防护、自我保护从未像今天这样成为一种所有人都能理解,并且主动适应和行动的一种生活状态。无论在私人领域,还是在公共领域,社交距离、自我防护和公共安全,成为一种普遍的、整体性的认知和理解,这种关于个体防护与社交区隔的积极认知和行动的趋势正在改变和重塑我们的生活形态、社会交往,也极大地影响了商业的发展并孕育了新产品、新服务、新体系的快速创新。

航空公司推出了基于公共安全和个人防护的新标准和新体系,地铁交通为满足防护和消毒设计了新系统和新流程,餐厅因为要保证更好的社交距离和公共健康需求,形成了新的就餐模式和服务系统等。在个体防护层面,新的解决方案,新的材料创新,新的技术应用,新的产

科技与设计
DESIGN IN TECHNOLOGY

品和服务也在持续创新和发展。每一种危机也都可能是一种契机,每一种挑战也可能是一种机遇。人类社会将有可能长期进入一种关于防护和自我防护的发展模式,为防护而设计,不只是关于为个体,也关于为集体,为新的社会关系,为新的社群交往,为新的地区公共安全、公共健康和公共卫生,也为人类社会的可持续发展提供一种自我促进、自我增长、自我修正、自我保护和自我完善的发展策略。

今天,为防护而设计,为社交距离而创新,为公共安全和健康而设计成为大趋势,也成为企业、品牌和我们每个个体必须做出的积极努力。

DESIGN IN CITY
城市与设计

41 - 50

失速城市
Un-Controlled City

政府组织、城市管理者、建筑事务所、设计机构、科技公司、超级企业等都在不同角度和立场构思对于未来城市——人类家园的新设想。有数据显示，全球 60% 人口居住在城市，80% 经济产出在城市，70% 能源消耗在城市，城市成为人类最重要的归属。而且根据联合国的估测，世界发达国家的城市化率在 2050 年将达到 86%，我国的城市化率在 2050 年将达到 71.2%，这意味着未来绝大部分人类都将聚集在城市。

城市正在成为几乎所有一切的载体和平台，社会、经济、文化、生活、生产等所有的实践几乎都和城市有关，今天作为现代意义上的城市正在和它自诞生以来确立的形态、目标、使命和价值产生本质的调整，作为现代性最成功的结果，城市完整反映了现代性所主张的全部内容。但是，城市也毫无疑问呈现了现代性所导致的全部后果，人口膨胀、交通堵塞、能源短缺、环境污染、社会治安、社会保障等"城市病"正在加速蔓延，并形成了一种失控的态势。而且，城市似乎进入一种不被控制的"失速"状态，就像高速行驶的汽车失掉了控制速度的刹车装置一样。

巴塞罗那首席建筑师比森特·瓜里亚尔特说："21 世纪的城市是全球与本地、现实与虚拟世界交织的复合空间。"城市正在成为人的存在与发展的本质，不只是

城市与设计
DESIGN IN CITY

政府和企业、城市管理与运营者、建筑师与设计专家,也包括每个城市生活的个体。在可持续的发展立场和高质量城市品质建设的角度,如何积极审视政治与城市、科技与城市、经济与城市、文化与城市、人与城市的关系;如何重新定义城市作为共同体的设计理念,作为社群与社区、企业与组织的共同体,也作为建筑与街区、消费与生活、知识与文化、居民与访客的共同体;如何通过集体的共识重新赋予"失速城市"控制速度的能力是今天的设计师必须面对的重要课题。

今天,城市向所有参与者抛出了一个必须达成共识的话题:城市作为超越一切的共同体。唯有如此,我们才能具有超越城市解决问题的勇气,并需要每个城市生产生活的参与者都有一种更共同的认知能力和行动力量。

更新与修正
Renewal & Regeneration

人类几乎全部的追求都存在于城市中,但是现代城市发展到今天却并不如人类最初所设计的那样合理。现代城市的发展就像一个有问题的病人,"城市病"成为每个生活于城市中的个体必须面对的现实。政府作为城市发展的顶层设计者、标准建立者和运营管理者,商业、组织和机构作为城市非个体化实践的参与者,以及居民作为城市生产生活的具体实践者都被卷入到"城市病"所导致的不安、焦虑和困苦的现实中。

"城市更新"无论作为政府、企业、社会和个体的共同认知、倡议,还是作为一种必须做出的行动。它已经成为城市进行自我诊断、自我治疗和自我修正的重要手段,也成为主导新一轮城市发展的大趋势。今天,全球城市都开始从开发、建造转入到优化、迭代、新生的新发展阶段,从纽约的城市复兴到香港的街区更新,从东京的城市修复到大阪的有机重塑,城市更新、修复和有机重塑正在有序展开。一方面,经过百年的都市化进程,城市的物理建造已经基本成型,无论土地还是资源规模都不太允许城市再进行以建造为核心的发展模式;另一方面现代城市的核心问题并不能通过建造来解决,它日益清晰地呈现为一种潜藏在物理城市后面的系统问题、组织问题、管理问题,也是一种更深刻的社会问题和文化问题。

城市与设计
DESIGN IN CITY

城市更新的大趋势为城市设计提供新的无限空间,不只是传统建筑、规划、景观等设计门类获得了新的长期发展机遇,在以更加本质性回归人们对美好生活向往的追求为核心的城市目标中,更广义的设计领域将在城市更新综合实践中得以发挥巨大的价值,并形成整体性的设计机遇。在城市的硬更新与软更新,形态更新与神态更新,价格更新与价值更新,生产更新与生活更新,资源更新与机制更新等多维度的更新计划和发展目标中,社会设计、生态设计、社区创新、服务设计、公共设计、系统设计、资源设计、公共艺术计划等更多交叉的设计实践将成为城市更新的新手段、新策略和新标准,这些以人在公共语境中的生产生活价值实现为核心的设计创新方法将为城市创新导入新的价值。而在可持续、高质量的城市更新逻辑中,让城市回到人与人、人与环境、环境与环境和谐共生的本质将成为城市未来的长期使命和挑战。

未来社区
Future Community

"未来社区"概念正在成为许多城市未来计划的重要举措,关于"未来社区"的探索、设计和实践在全球范围内不断出现。它是围绕社区全生活链服务需求,以人本化、生态化、数字化为价值导向,以未来邻里关系、教育、健康、创业、建筑、交通、能源、服务和治理等众多场景创新为引领的新型城市功能单元。它将充分发挥云计算、大数据、人工智能、物联网等新一代信息技术的作用,并将其嵌入到社区生活的过程之中,通过一个个城市功能新兴模块,从而提升居民的生活品质。

"未来社区"探索正在以不同类型的项目实践、概念设计和创新构想的方式在全球不同城市落地。在中国,2019年浙江省率先提出"未来社区"并以政府名义正式印发《浙江省未来社区建设试点工作方案》,从政府层面展开"未来社区"的建设试点工作。新加坡"邻里中心"的构建为"未来社区"提供了最初的构想,在道路、交通、居住、商业、工作、生活、交往的复杂关系中构建了一个智慧、绿色、包容及可持续的有机社区单元。丰田与BIG事务所在富士山麓共同打造的"编织之城",则展示了一座基于技术驱动的超智能未来社区的范本。"编织之城"将作为一个生活实验室,用于测试并推进移动、智能、互联以及氢动力基础设施和行业协作,通过基于历史和自然的技术驱动未来,让人们和社区凝聚在一起,形成以人工智能和分级交通为主导的"未来原型城市",并把太阳能、地热能和氢燃料电池技术投入利用,从而努力构建一个碳中和的社会。

加拿大多伦多东部滨水区未来社区 Quayside 是整个北美最大的尚未开发的城市片区，占地面积超过 325 公顷，一个仅限行人通行的道路网络将与各种零售、社区和文化业态底层的拱廊空间相连，在楼上设有住房和办公室，以创建一个真正的生活与工作融合的社区。此外，作为世界上第一个全木材社区，Quayside 成为展示这种可持续建筑材料的全球典范。社区旨在通过最新的设计思路与科技手段，打造出以人为本的社区，使多伦多成为全球正在快速兴起的创新型工业城市中心，并将此作为可持续社区的典范。

伊朗建筑师与概念设计师 Nasim Sehat 受零工经济启发设计了 SLICE 模块公寓项目，面向未来城市居民，提出了全新生活单元的可能性，具有可持续、以人为本、互相关联、配套齐全和灵活嵌入等特点。SLICE 分层单元模块由多个功能性插件组合而成，可以提供基本生活空间配置。单元可以被串联并置，满足共享、灵活需求，也可以实现模块的租赁、维护和购置。模块的门窗布局以及功能子单元还可根据用户需求自由调整。

"未来社区"是城市关于以居住为核心的大生产生活系统的再设计、再定义，也是城市在社区治理、公共服务、生活方式和社会价值塑造等方面进行的创新实践，更是城市应对"城市病"，推进城市可持续发展的重要策略。

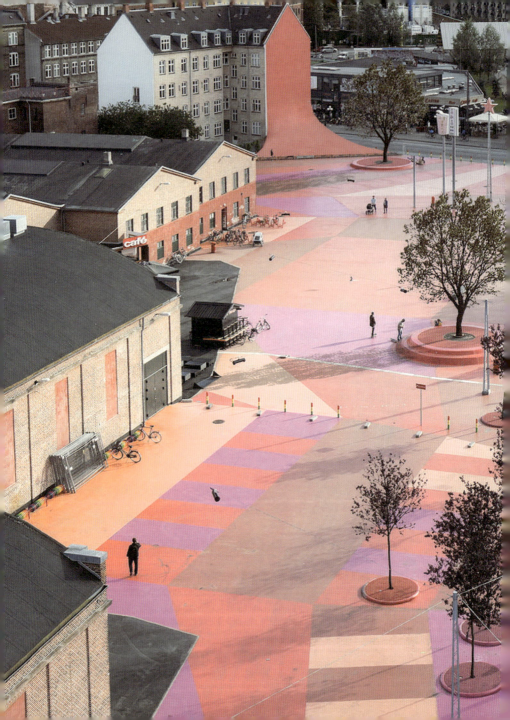

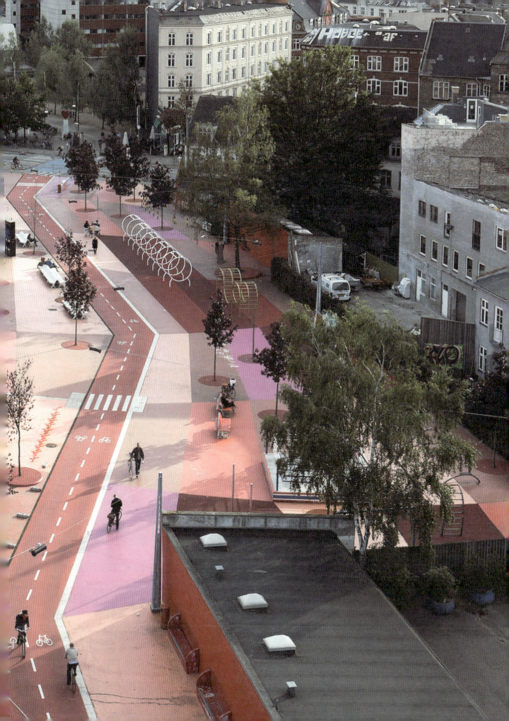

新资源城市
New Resource City

现代城市自诞生以来，一直都高度依赖自然资源而获得高速经济发展，今天这些驱动城市高速发展的土地资源、矿产资源、自然资源等都遇到重大挑战，资源枯竭以及因为资源开采导致的环境生态体系崩溃等都导致了城市必须走出传统资源依赖型发展模式，而进入到一种新资源城市发展模式，一种能够在资源友好、资源循环框架下形成的资源力创新与设计驱动的城市发展模式。

今天，城市正在快速资源化，成为资源的共同体，除了作为物理意义上的空间资源、自然资源、交通资源的聚合；城市还成为经济资源、生活资源、消费资源、社会资源、文化资源、政治资源的集聚，新资源城市更关注城市在非物质资源层面的丰富度、集聚能力和使用水平。达沃斯小镇因为达沃斯论坛召开而形成对于国际顶尖经济资源和政治资源的集聚；乌镇早已超越作为物理意义上旅游景区的定义，世界互联网大会、乌镇戏剧节等科技与文化内容的融入实现新资源的集聚；阿那亚正在超越海滩资源，成为文化、艺术、音乐与社群资源的整合，并因此而超越了传统度假地产的概念。

城市与设计
DESIGN IN CITY

新资源城市的核心在于城市所具有的"新资源观",是一种超越狭义"资源占有论"的资源意识,是更加关注资源理解力、资源设计力、资源使用力和资源价值力的资源策略和方法论,是以如何激活、创新和重构资源能力、资源效率的设计系统。"新资源观"不是唯资源论,而是资源使用论、设计论和价值论。"新资源观"为每个城市,每个城市的社区,或者城市中更小的单元提供了一种如何在不依赖自然资源优势基础上获得更好发展机遇的设计策略。

共同体崛起
The Rise of Common Community

数字化社会重塑了城市作为共同体概念，城市超越作为物理的空间、建筑、人口、设施等共同体的概念，而成为一种关于软体系的新的共同体，它是形成人们生产生活的经济共同体、知识共同体、生活共同体、市民共同体与文化共同体，大家有着共同体的利益，在共同网络、共同领域进行生产与生活，并面对共同的生态，承担共同的责任并有着共同的价值和使命。

共同体意味着对规则的理解与认同，并形成广泛意义上的共识。共同体的崛起是变革时代新的城市体系建构的开始，基于对共同的未来的担忧或憧憬、对共处空间的认知和理解、对利益和关系的共识，人们从现代生活长期的分裂状态中正在走向一种共识，一种被科技塑造的共同意识。

我们的城市正在成为高度自主化的系统，每个个体都在相同的程序和机制中形成自己的生活实践。城市正在高速发展的智能融合的应用，资源共享平台广义建设，宽带泛在的互联体系，以及全面透彻的感知系统不仅建设了城市新的底层框架，也构成了人们建立共识的工具基础。

城市与设计
DESIGN IN CITY

区别传统生活中的群体特征和共同逻辑,建立在高度自主的城市共同体基础上的人的共同体是一种新关系重塑的过程。并且,成为共同体,也让城市在未来极端情况下,形成建立一个能够自给自足的系统的基本前提,因为,这种新的共同体意识和精神的崛起,其突出的特征是人们从资源自给自足、环境自我修复、零碳角度建立起共识。

超越移动性设计
Beyond Mobility Design

城市畅想正在成为今天人人皆可参与的一种行为,无论商业、品牌、政府、学校、还是团体、建设者、研究小组、建筑师群体、市民,城市不只是我们存在的地方,它更是大多数人和组织的追求和目标所在。在所有城市畅想的计划中,以及关于城市问题的提法中,"移动"成为所有全球大型城市的第一问题,因为"堵"而导致的移动性困境已经超越了交通问题,成为一种深刻的社会和文化问题。

"超越移动性"构想了一种新的城市移动理念和创新趋势。城市移动性的本质不只是关于汽车、马路与人的交通关系问题,而是关于如何在新的维度上理解"移动",从人的移动到交通工具的移动,从空间的移动到城市的移动,从现实的移动到虚拟的移动,一种超越了传统交通关系的移动性设计正在重新定义移动本身。

2019年,Uber公司公布了一组具有革命意义的未来共享出租车前景的方案,这个被称为"Uber Elevate"的项目期望在2023年开启一个"城市空中共享租车"的新时代,客户可以随时约到出租车。空中停车场既是出发地,也是到达地,空中租车系统承载着未来的"飞行出租车"服务内容,"空中塔"每小时可发送1000辆汽车和到达1000辆汽车。这个方案是一个模块化的系统定义和组织设计,其系统可以在水平和垂直方向做任意延展,以适应各类城市环境。

城市与设计
DESIGN IN CITY

"超越移动性设计"正在成为应对城市拥堵挑战新方法和长期的设计趋势,它不只是研究人的移动、交通的移动,更讨论全部物的可移动性设计,可移动的建筑、可移动的设施将构成可拆卸、组装的城市体系,建筑的形态可以根据需求、功能、场景、条件等因素进行变化,并自由地拆卸、组装和回收。并且,"超越移动性设计"提出从人的移动,到物体的移动,再到城市的可移动性完整设计概念和系统,城市将不再仅仅在地表建设,随着土地资源的稀缺和预防未来极端环境发生,城市正在向天、向地、向海多维拓展。"超越移动性设计"也将深刻思辨物理移动与非物理移动,现实移动与虚拟移动的新边界和新关系。

原力觉醒
The Force Awakens

现代城市的演进是一个从无序到有序，从散漫到规划的过程。但是今天城市正在超越现代的新节点上，一方面今天的城市困境已经很难用现代规划与设计的方式解决，任何一个现代的、完美的方案都可能导致同一个现实的困境；另一方面在以大数据、物联网、人工智能等新科技新材料为底层框架的新现代城市计划中，传统的设计方法已经在失效。

每年，有许许多多的设计事务所正在与科技公司、咨询机构、政府部门等一起为城市发展寻找新的出路。多伦多事务所 WZMH Architects 与微软合作，设计一个主题为"人、机器和数据与环境互动"智慧城市系统；Manuelle Gautrand 为阿姆斯特丹设计了混合住宅街区，九栋建筑围绕一个景观岛，由不同体量、材料、颜色和高度组成的建筑，每个都是独一无二的；Studio NAB 在巴西为未来城市设计了一个六层楼垂直式的室内城市农业项目，一座"漂浮着的城市农业大楼"，旨在提高食物产量，降低健康风险，促进经济，并且实现能源自给自足等。但是城市未来仍然是目前最大的发展困境，这个拥有和承载人类几乎全部"能量"的载体正在变得让人们担心、忧虑和恐慌。

在所有技术性和设计性方案背后，我们看到城市正在形成一种独立自主的能力来主动应对它自身所面临的困境，一种源自城市内在能量的原力正在觉醒，成为在

人类提供的解决方案之外,一种来自城市自身提出的解决方案。城市的原力觉醒是城市自我意识的作用,这种原力已经能够被我们所感知并且开始产生修正的力量。它是邻里关系的重建也是社区意义的回归;它是生活仪式感的复苏也是社会符号意义和象征价值的重塑;它是创意创新精神释放也是生活意义和生命价值的认同。

如果城市被看作一个独立的、自主的生命体,这场原力觉醒的过程就是城市自我诊疗的意识觉醒,也是城市自我更新、迭代和进化的主动作为。对于生活在城市的人而言,对于每一个建筑师、设计师,城市建设者、运营者和管理者,我们需要更积极地适应并融入这种来自城市自身的原力,并成为其中最有价值的能量。

下一代
城市设计者
New City Designer

城市设计应该是所有设计工作中最具挑战性的部分，作为一个超级复杂系统，城市早已超越一般意义上的设计任务、目标和范畴。城市是人类所有经验、知识、经济、政治与社会关系的集合，也是人们生产、生活、工作、娱乐的空间；城市是消费、媒体、品牌、广告构建的景观系统，也是体验、文化、创意、艺术、人文和精神的意义所在。

为城市的设计，本质上也是为我们每个个体如何更好地生产生活于城市进行设计，是为个体和个体的社会关系，为品牌与品牌的商业逻辑，为区域与区域的发展策略进行设计。城市既是一种被设计的方案，也是被设计的对象，既是设计实践的语境和范畴，也是设计结果的评价和实现者。此外，城市不是一种静止的、固定的对象或状态，它是一种持续变化、动态调整和不断发展的进程。

下一代城市设计者不能只是作为狭义的建筑师、规划设计师、景观设计师而存在。他首先需要作为城市观察者和社会工作者而出现，理解大变革时代城市进程和社会进化的关系，在人与人、组织与组织、集体与集体所构建的复杂关系中理解城市的功能、目标和任务；他也必须是生活观察和文化研究者，理解城市生活、文化创意和市民立场对于城市形态的决定性影响；他也需要理解城市作为信息和知识的共同体，如何推进创新创业，如何驱动产业的发展和科技的进步等。

作为广义设计的城市设计者,可能更是组织者、共创者,是更有效更深刻的问题的提出者、更精准更合理方向的思辨者、更具有创意和创新团体的组织者以及更积极的城市价值的引导者。

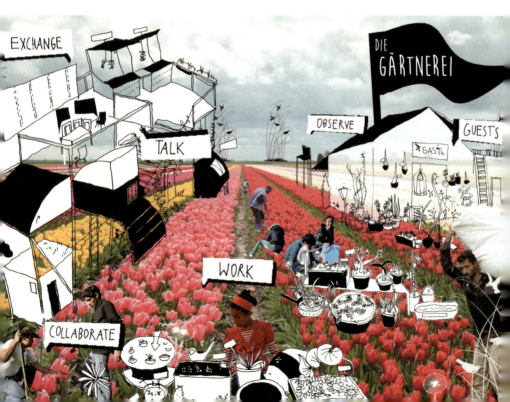

49

共振共生
Resonance, Symbiosis

信息和知识正在构成今天城市创新、经济增长、社会发展的基础。信息持续爆炸与知识高速迭代进化的能力不断激发和催生新的思想、方案和计划，某种认知上看，经济发展史也可以解读成一个不断采用更新更好的方式利用信息和知识过程。无论在农业、工业为代表的传统时代，还是今天的数字化、信息化和智能化驱动的新时代，信息和知识是驱动人们创造各种方式、工具和体系来完成发展目标的基础。

正是在信息和知识高速爆炸变革的大趋势中，城市正在进化成在信息与知识作用下不断共振的场所，因为高效高质量的共振，形成城市技术发展与创新创业快速裂变；不断迭代进化更加高效的生产与服务模式；不断创新各种商业实践和社会关系；激发更多创意创新意识和精神；也形成了理查德·佛罗里达说的"一个新的社会阶层的出现"，这个由科学家、工程师、建筑师、设计师、作家、画家、音乐家或者任何以个体创意才能在职业中扮演重要角色的"创意阶层"，也是主导未来经济发展的新经济阶层，并对大众的工作方式、价值观乃至日常生活的基本架构正在产生深刻的影响。

这个最富有共振意识的阶层，这些由科技、建筑和设计、教育、艺术、音乐以及娱乐等领域的工作者组成的群体，因为他们的新理念、新技术和新的创意内容，共同的创意精神，以及充分共振的主动意识，而成为驱动城市进程的关键力量。从共振到共生，他们关注互相激发的合力与价值，也重视创造力、个性、差异性和实力。共振是城市能量激活的过程，共生是共振后的百花齐放，是多样、包容、跨界、破圈，是人与人的共生，虚拟与现实的共生，文化与文化的共生，也是价值与价值的共生。

50 数字孪生
Digital Twin

未来城市图景中,数字孪生似乎正在成为一种必然趋势,对现实城市进行完整的数字映射也建构一个物理城市的数字镜像体。过去十年,智慧城市的高速建设正在构建完成一个基于云、计算、大数据、传感器和物联网体系的基础设施系统,这为城市的数字孪生提供基础。

数字孪生正在重构许多领域和行业内在逻辑关系。在工业界,数字孪生可以贯穿产品设计、开发、制造、服务、维护乃至报废回收的整个周期,实现对产品生命周期的完整数字化管理;在工厂体系,数字孪生通过构建完整同步的数字生产模型,实现对工厂持续仿真测试和风险预控。美国通用公司为每个引擎、每台涡轮、每台核磁共振创造了一个数字孪生体,已经拥有上百万个数字孪生体,通过这些拟真的数字化模型,工程师能够在虚拟空间持续调试、实验,以让机器进入最佳运行状态。在医疗健康体系,数字孪生通过建立每个病人的数字孪生体,进行高精度拟真测试和模拟治疗,能够为患者实现更精准的诊疗措施。

我们有理由相信在 5G 以及更高速数据传输技术支撑下,在云和端更紧密的链接能力强化下,更多数据被采集和分析应用将帮助我们构建一个更强大的数字孪生体,一个超级数字孪生城市,这将为城市管理者和设计师提供一个无限调优城市能力和无限设计更好方案的超级体系。

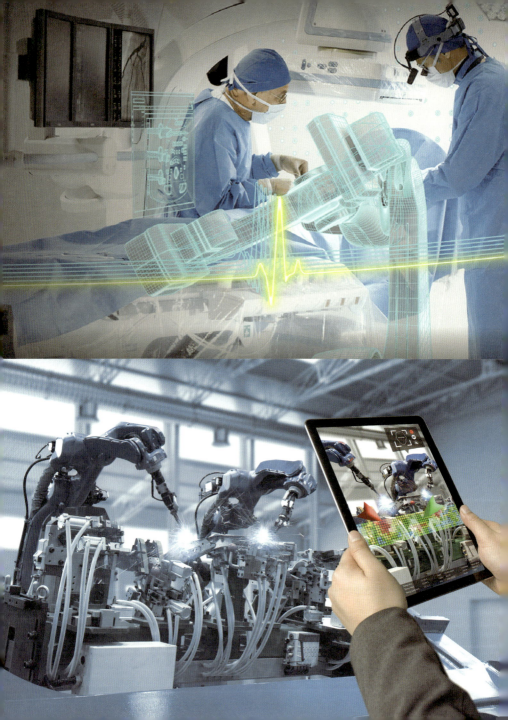

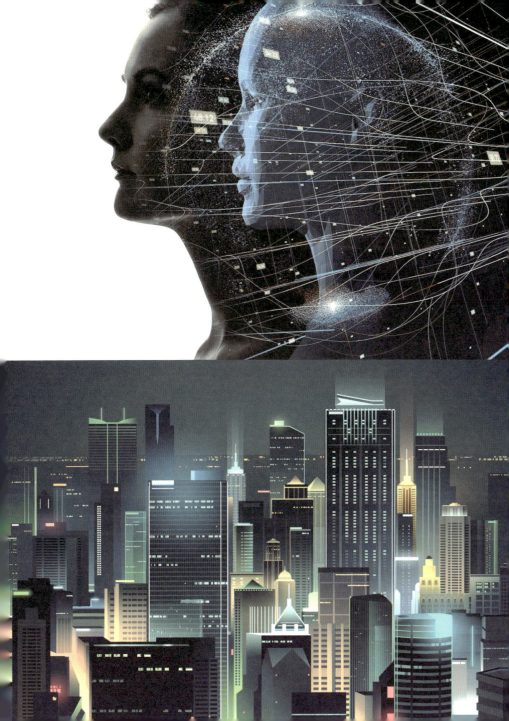

51

DESIGN IN COUNTRY
乡村与设计

— 60

进入乡村
In Rural

乡村不只是一个狭义的地理概念、技术概念、经济概念或者生态概念，乡村更是一个社会概念、情感概念和文化概念。当前，中国正在从消除绝对贫困走向乡村全面振兴，这种长期整体的趋势为更多企业、品牌、组织提供面向乡村的无限新兴机会，也为设计师和创意工作者构建了更宽阔的空间和舞台。

很长时间，"像城市人一样生活"成为乡村对城市的一种朴素的理解和诉求。在乡村的认知里，城市是明亮的、现代的、繁华的、丰富多彩的，而乡村似乎更多的情况是落后的、单调的、静止的。这种愿望和认知今天仍然是一种普遍的乡村共识，但是"城里人"的乡村可能并不完全是"乡村人"理解的乡村，这种对立和冲突在今天全面推进的乡建、乡创和乡村设计工作中已经反复出现。"乡村的月光和城市的路灯"所透射的背后不同主体立场和价值大的差异已经显示乡村振兴需要真正意义上的多方共识。

今天，乡村正在呈现出更加积极开放的状态拥抱来自城市的交流者、消费者、投资者、建设者、设计者等，他们也对这些来自城市的人充满不同形式的期待。在过去长时间围绕乡村脱贫攻坚的工作中，乡村的底层意识已经被激发和塑造，更多乡村和生活在其中的人开始意识到这个真正变革的时代，也是他们从脱离贫困走向振兴的巨大机遇，是他们真正过上"像城里人一样的生活"的关键机会。

乡村与设计
DESIGN IN COUNTRY

在乡村振兴的宏观背景下,越来越多的人开始流向乡村,交通和交流的便利性让大家能够快速去到乡村。但是,今天其实进入乡村也"更难"了,乡村固有系统的认知以及对外来者的期待,外来者动机和深入乡村的能力与意愿都决定了外来者进入乡村的能力。"进入乡村"不仅是一种地理上的进入,更是认知上、思维上和情感上的介入,这是乡村设计的基础和立场,缺失进入乡村的能力,也就丧失了所有设计和创新的基础,因为乡村设计的本质不只是空间和环境物理上的塑造,更是文化与价值的塑造。

自然即设计
Nature as Design

今天,如果自然有真正意义上目的地,那一定是乡村。在一定程度上远离"现代化"改造的乡村,自然被以一种朴素的方式留存下来。这种自然是一种由乡村里人、族群、村落与环境共同交互后的自然,没有过多"现代化"的痕迹,环境的物理肌理和人的生活文化肌理具有相同的质感。这是一种由生活其中的人和群体,在其长时间的生产与生活过程中,借由生产方式和生活智慧塑造的自然,是一种经过"设计"的自然。

自然即设计,对于任何一个村落而言,都是独一无二的存在。都是在自然环境与生活其中的村民在经年累月的互相作用下形成的一种"碰巧"的设计,无论对错、好坏,都是沉淀村落一代人或几代人生产方式、生活经验和生活习俗的场所,它区别于城市住宅体系中设计、开发、销售、居住、管理、服务等角色互相分离的状态,乡村的设计、建设、使用、管理、评价和结果的承担都由村民独自负责,乡村建设是角色高度统一的主体性实践。

今天,更多专家、设计师、开发者、投资者以不同身份进入乡村建设和发展的现场,我们必须避免所谓"城市的优势"和"专家立场"所导致的认知的偏狭。对于乡村创新工作,认知是比行动更关键的部分,因为认知能力决定后续全部的设计概念、方案和实践。

乡村与设计
DESIGN IN COUNTRY

我们需要充分理解每个村庄都是一种独立自主的自然体系,即使存在关键的缺陷,它也是一种基于村民自主设计的、长期存续的自然。设计不是要批判它,而是帮助它重新理解自己、让自己更好。

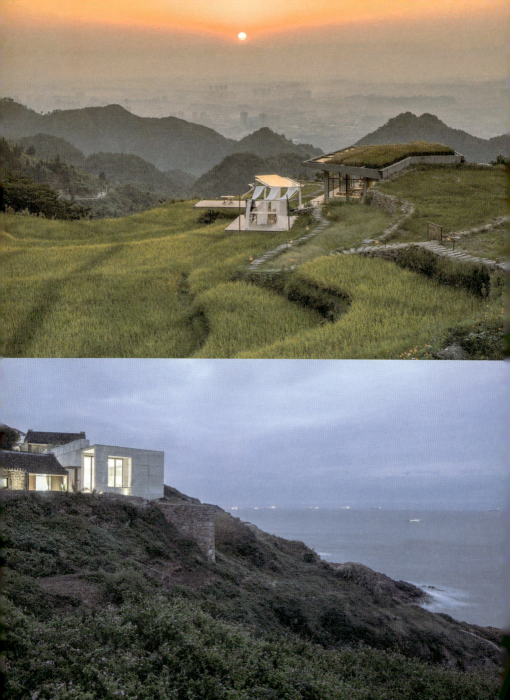

乡土即现场
Rural as Site

53

乡村设计者需要更好的现场意识，某种程度上它是一种完全的现场设计。它区别于我们在办公室建立概念、形成策略、推敲方案的设计方法和工作流程，这是一种需要以更大的理性、热情、包容性、同理心对人群进行理解并展开设计的设计方法。每一个乡村的个体都是一个看似"独立"的相关利益者，而且他们的利益关系不只是一种当下的关系，也不只是面向未来的长期关系，他们的利益关系也有可能是长期的存续关系，在十年、几十年甚至更长时间里的一种家族利益关系。这种关系内置了乡土社会对于利益认知和博弈的潜规则。

乡土即现场，现场即设计。从 2016 年底起，设计师左靖带领一个由策展人、艺术家、建筑师、摄影师、导演、设计师等专业人员组成的团队开始"景迈山计划"。他们通过田野考察来了解该地区的人文与自然生态、村落布局和居住空间、节庆风俗和日常生活，以及当地的经济模式等。他们像社会学家一样，对景迈山上 14 个传统村落进行具体的调查和统计，并用绘画、摄影等方式记录当地民风、民俗、民艺和宗教信仰。"景迈山计划"的设计以文化梳理为基础，内容生产为核心，服务当地为目的，成为一个持续延伸到多个村庄的长期项目。这种现场设计的方法论也成为中国更多乡村设计成功案例背后普遍的共识。

乡村与设计
DESIGN IN COUNTRY

在现场,与村民一起设计,花更长的时间理解每一个村民背后真实的想法和动机,理解局部改变和长期价值的关系,揭示乡村设计方法的本质。在图纸概念、物理计划、建造方案背后是关于"复杂利益"的设计,是一种必须在现场进行充分理解沟通、认知和形成方案的设计。而且,乡土现场是一个既单纯又复杂的现场,单纯是因为它不受更多外部条件的干扰和影响,但复杂而深刻的根源是现场不只是一个物理空间的现场,它是长期固化的习俗、观念、潜规则和意识形态的现场。

54 空间即生产
Space as Production

乡村的核心问题是发展问题,也就是乡村的产业能力和经济效能问题。中国的乡村正在被全面打开,从南到北,从东到西,形态不同、规模尺度不同的乡村,都以不同形式进入国家乡村振兴的大战略。每一个村落都在试图抓住发展的良机,资源条件各异的乡村正在依照不同的设计方案展开建设,更多的建筑师、设计师、产业规划者、文化创意工作者、媒体人等以不同的角色和身份正在进入乡村。无论以哪种身份出现在乡建的现场,无论哪种方案被采纳,都需要充分理解乡村如何能够作为一种经济生产共同体和价值共同体,乡村的经济动力来源在哪里。

乡村能够具有的最直接的资源就是空间。作为资源的空间,不仅指向物理形态上的环境空间,还是历史与文化形态上的资源空间。设计师必须有更好的能力、方法和工具进行更有效的空间规划与设计,通过空间重塑和资源创新赋予空间以生产力,激活空间的经济能力,这既是设计师进入乡村必须坚持的产业与经济立场,也成为乡村设计方案构想和实施的主轴。

对于资源空间优势和特色充分的乡村而言,产业设计的路径和逻辑比较容易达成,但对于更多资源空间贫乏的村落,如何从资源劣势中取得发展契机,就更加考验设计师的能力。"无中生有"的资源方法是乡创的通用策略,因为空间即生产的核心是如何为空间注入资源,如何让设计机制进一步激活资源,并产生务实的经济价值。

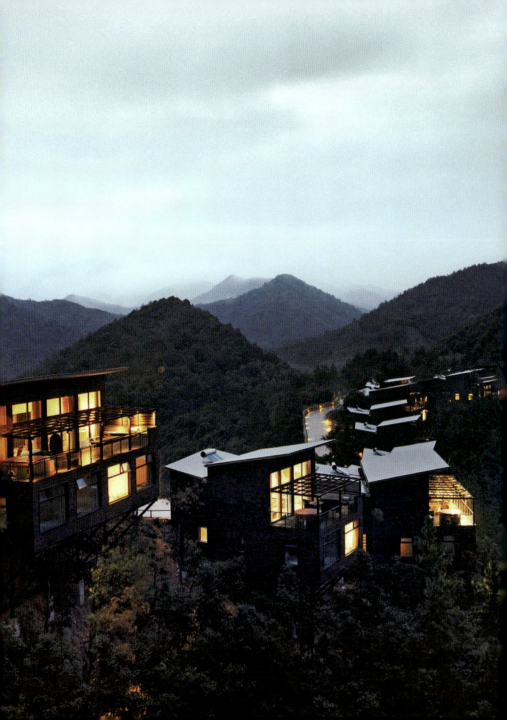

土地即艺术
Land as Art

以大自然作为创造媒介、背景和载体,把艺术创作融入大自然的有机体系中,通过震撼性的创意既成就了艺术家的作品和精神,也表达了对于大地的敬意。著名大地艺术家克里斯托于 1971—1972 年创作的"山谷帷幕"作品,在美国科罗拉多州的一个大河谷之间,搭起了长达 381 米、高 80~130 米的橘红色帷幕,蔚为壮观,成为艺术家与大地共创的不朽之作。

乡土似乎天然就与艺术有某种共振共生的可能性。因为乡土为艺术提供了最为宽阔、最为独特的创作载体和发布现场,艺术走出博物馆、展览馆,走进乡土和大地,既让艺术获得了新的表达,也是生活艺术化和乡村文化振兴最重要的途径。在日本,距离东京 2 小时新干线路程的一个偏远小山村,因为每三年一届的越后妻有大地艺术祭成为具有国际知名度的小村,而越后妻有大地艺术祭已经成为国际性的艺术活动,2018 年第六届大地艺术祭 50 天的展期带来了 51 万游客。

2019 年 8 月 3 日,重庆"武隆·懒坝国际大地艺术季"在武隆的乡村以"把艺术还给人民"为主题,分为"我从山中来""大地的声音""村落共生计划"三个板块,展出 39 组艺术家的 41 件作品,用特别的方式,连通国际,激活乡村。艺术家浅井裕介的作品《大地从天而降》,利用从武隆繁茂的苍山大地中采集的 19 种颜色的泥土,在一个月的时间里,通过艺术创作,将苔藓博物馆十五米高的

穹顶空间以及武隆壮观的大自然关联在一起。

艺术计划进入乡村实践正在成为一种普遍性的方法和策略。艺术赋予了乡村新的概念、内容和形式,并且通过巨大的媒介、社会和文化影响力,集聚用户和各种资源,激活乡村的存在状态。乡村赋予艺术以宽阔的背景、朴素的情感和大地的魅力。

土地即艺术,艺术即资源。今天,乡村振兴为艺术介入乡村提供无限的机会和途径,土地也在事实上与艺术创作产生最好的链接,因为土地正在成为艺术的一部分。而艺术进入乡村,不只是作品进入乡村,也是文化资源与文化生产机制的进入,这也成为当前乡创的一种重要实践路径。

日常即生活
Everyday as Lifestyle

法国社会学家列斐伏尔说与现代生活相比，乡村所代表的传统生活是稳定的、清晰的、充满仪式感、有象征价值和富有意义的，这与现代日常生活转瞬即逝、易变、追求刺激的目标完全不同。乡村生活系统中有着稳定的符号世界，符号意义指向清晰明确，并且被集体所共识。这种长时间发展和形成的区域民俗和文化习惯同乡村的生活方式高度一体。

乡村生活是一种没有特定的仪式，没有特定的目标，没有特定的任务，也没有特定的安排的自主生活。某种程度上，乡村生活是一种标准的日常生活，人们自主安排和决定每日的生活内容；但是在另外一个维度上，乡村生活似乎又充满不确定性，因为每个主体的区别，这使得每一个家庭的生活都有着事实上的差异性。

在乡村，日常即生活。生活的全部内涵都呈现在人们每天的日常中，看似没有特别意义的每一天其实都有着不一样的计划和安排，其背后潜在的规则和价值体系是他们的审美、礼俗、知识、技术、信仰等。渠岩团队的"青田范式"就是建立在对青田乡村地方性知识尊重的基础上，把建设的路径落实在青田村的乡村历史、政治、经济、信仰、礼俗、教育、环境、农作、民艺、审美等各个方面，希望以此来建成一个丰富多彩的"乡村共同体"。这意味着一切规划与建筑上的设计和布局都充分尊重青田的历史遗存、水系文脉和地形地貌，保留青田原来的自然风格和建筑神韵，以文化历史、环境构造、物质社会、消费审美和心理感受几方面为基础进行考虑。

文化即实践
Culture as Practice

文化创意介入乡村文旅，正在成为乡创和乡建的一种主要的力量。更多的设计公司和创意机构，通过为乡村进行文化资源的挖掘，构建专属化文化 IP，建立文化 IP 产品的体系，并进一步通过乡村品牌计划，实现乡村资源的品牌化、IP 化和经济化等，这构成今天乡村文旅文化设计的完整体系。

在浙江莫干山，传统农村民居以一种新生活民宿的形态重塑了乡村文旅的发展路径，乡村的自然、空间、环境与新生活理念、生活内容和生活文化共振，共同创造了乡村文旅新产品与服务体系，这种方法和策略在云南丽江、在湖南、在广东，也在黑龙江被广泛使用，在更多的中国乡村，赋予空间以文化的价值，让环境与生活共振形成新的意义实践。乡村文化不是一种书本文化、历史的文化，更不是抽象的形而上的文化，它是一种具有积极实践意识的生活文化和行动文化。

文化即实践，实践即价值。乡村文旅 IP 化发展正在成为乡村振兴的重要趋势，从日本的一村一品计划，到中国乡村的品牌化和 IP 化计划，乡村正在更高维度上推进创新体系建设，我们相信乡村文化 IP 设计与创新将成为超越传统一村一品模式的新策略。从这个角度理解，乡村的文化创意设计必须对传统 IP 文创设计策略作出调整，立足更加实践、更加动态、更加契合乡村生活特征的设计视角，激活乡村文化内容，构建一种和本地生活密切关联的、富有价值的文化设计实践系统。

乡村与设计
DESIGN IN COUNTRY

选择即结果
Choice as Result

更多乡村建设和发展的现实说明，乡村建设的方案选择比方案执行还要关键，因为选择即结果。由于乡村建设项目的独特性以及不可逆性，这使得对执行结果的调整的挑战远大于方案设计本身，因为方案一旦实施，就意味着对乡土的无可退回的突破。

选择即结果，结果即代价。对于任何一个乡村设计与建设参与者来说，错误的选择意味着对乡土的一次完整的、不可逆的破坏。因此，需要建立更加审慎的标准和体系来决策方案，一些地方已建立四级决策体系，包括村民决策、专家决策、政府决策和投资方决策。决策体系中挑战最大和代价最大的是村民，村民是决策链条上的主体，也是事实上的主体，但是设计方案对村民的沟通是最难的也最重要的。

为乡村设计与建设方案建立有效的决策体系对于推进高质量乡建至关重要。首先需要设计方确保方案经过充分调研、分析和研究，是创造性升华与创意产生的唯一合理方案。其次要确保每一个村民都能充分理解方案，并了解方案的执行计划和最终的目标达成，也需要让所有相关利益者和参与者明确方案的逻辑和每个关联者的贡献和回报。甚至，为了避免不可逆的错误出现，采取轻微介入的有机更新策略，通过逐渐展开的乡村机理缝合、在地知识的明晰、生活方式和礼俗的把

握渐进式推进乡村发展成为更常用的策略。

"每一个乡村都只有一次最佳的发展机会",一个设计错误和建设失败的乡村也很难再赢得第二次的发展契机。

在地与在场
Localization & on the Scene

大量的成功乡村振兴案例和设计实践都指向了一些共同的策略,比如在地化设计、同理心策略和在场的行动标准。

乡村设计中的在地化设计标准和在场的行为标准是两个基本立场。在地化要求设计师能够真实地进入现场,理解本土知识和经验,深入挖掘在地的文化,研究在地资源和特色,分析村民的社会关系和情感逻辑,探索潜在的利益规则和文化习俗,构建利益相关者的底层逻辑和目标,并最终从在地中生成设计方案。"袁家村"作为全国乡村振兴的样板之一,被许多地方取经和学习。其中,某省在 84 个村复制了"袁家村"模式,结果是 82 个都是失败了,因为模式可复制,但在地化的文化是无法复制的。

在地要求设计方案的提出以本地的知识、资源为核心,以本土的文化为根基,更加重视微观社会性的重要性。通常一个乡村设计案例,在地调研可能需要长达数月的时间,需要设计师在取得村民信任的基础上开展长时间的在地研究以获得最真实的现实。从这个意义上,乡村设计方案更像是一种研究的结果而非传统设计视角下的创意结果。

今天,在更多乡村振兴的现场,正在形成两股力量的交汇,一股是从大城市向下甩脱的力量,另一股是由乡村向上进阶的力量,两股力量在小城镇和村镇区域层面对话、交汇与协作,并构成了乡村振兴的主战场。因此,在场正在成为乡建参与者的基本行动标准,让自己充分在场,能够在持续动态发展调整的微观社会现实中规避风险和消极因素,发展积极的价值。

对于任何从事乡村设计的设计师、建筑师而言,在地是设计标准,在场是行动标准。

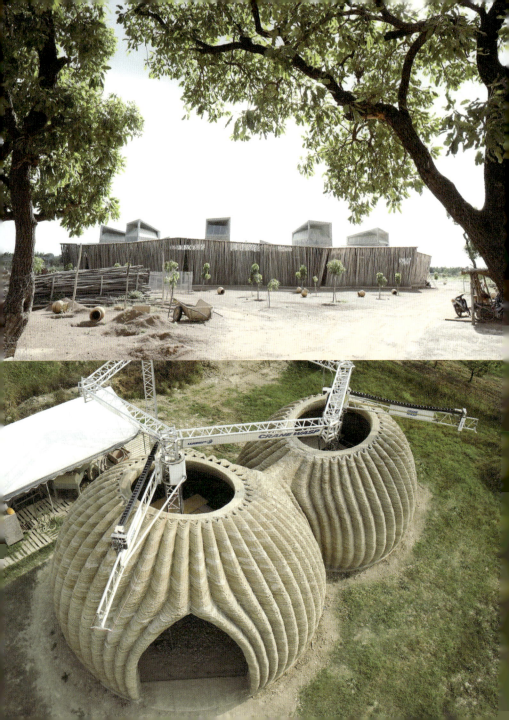

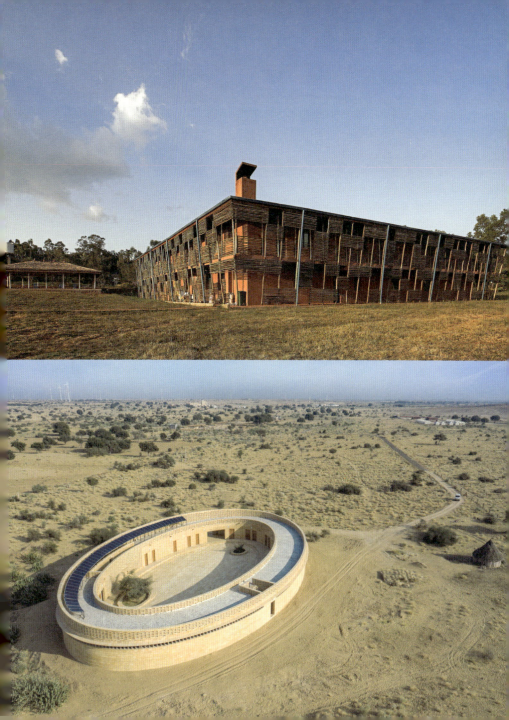

原乡即意义
Hometown as Meaning

60

数据显示 85% 的城市人都希望在乡村有一个不被打扰的僻静之所，在那里，人们可以按照自己的方式不被干涉、不被打扰地生产生活。我相信真实的数据应该更多，甚至每个今天生活在都市中的人都会有一个自己的原乡，那是他们真正想去到的地方，是一种用来对抗与逃离现实生活的精神之地。

每个人都有一个原乡意识，这是人和土地之间的一种本质性的关联。原乡可以是一个空间，让身处其中的人感觉温暖和踏实；原乡也可以是一种状态，是回归自我的表达；原乡也是一种精神，是人们进行自我修正和调整、迭代和进化的主动意识；但在本质上，原乡是一种意义，它回答了人们关于现实生活中的所有的困惑、疑虑、恐惧和不安。

现实是，更多的乡村正在成为回不去的原乡。乡村正在成为"后进的都市"，因此也复制都市的优点和缺点，因此它也在远离都市人需要的意义。我们不能拒绝现代化进入乡村，事实上，从普世的价值观看，认同每一个村庄的现代化才是每个所谓"城市里人"都应该有的同理心，但是，我们确实深刻体会到的都市困境、每个个体的忧思、社会性的焦虑和复杂而深刻的"城市病"并不希望伴随乡村现代化复刻到每一个村镇。而且，对于几乎所有经受"城市病"但又回不到乡村的都市人来说，对乡村的原乡诉求也是一种真实的状态。

乡村与设计
DESIGN IN COUNTRY

在国家的大战略中,乡村设计正在成为一种宏大的叙事,尽管每个设计方案都是妥协和平衡的结果,但是每个参与其中的人都需要在产业振兴、人才振兴、文化振兴、生态振兴、组织振兴的前提下,更深刻地思考乡村的意义振兴。

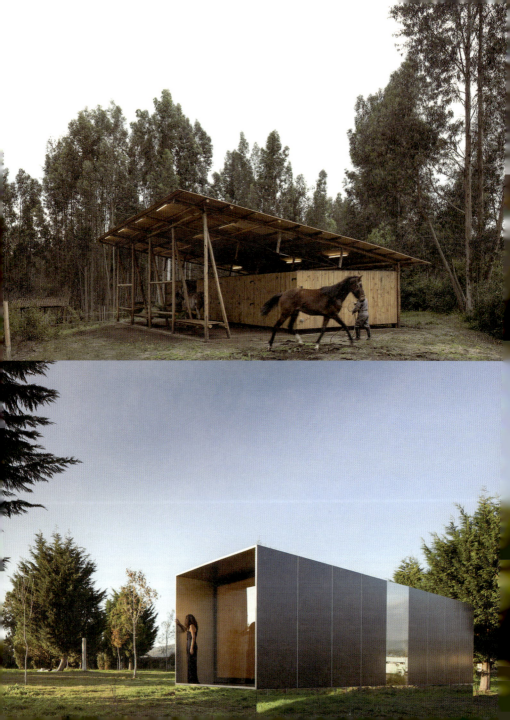

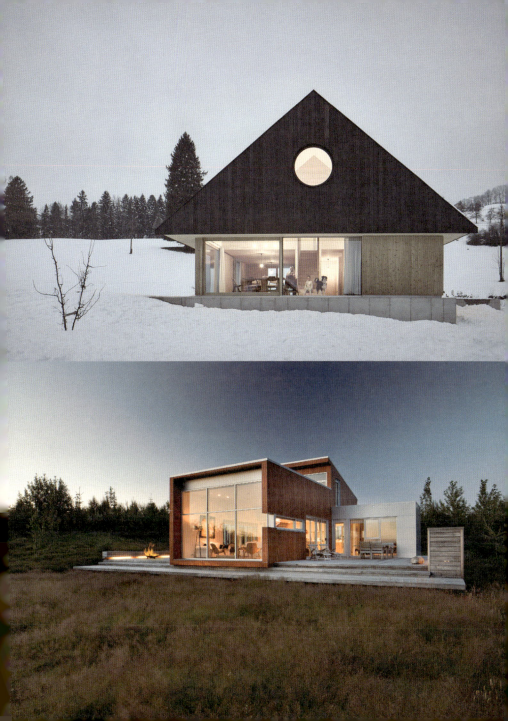

70

61

DESIGN IN CONSUMPTION
消费与设计

无感渗透
Insensitive Permeation

今天是比任何一个时期都更能够让一个消费者采取消费行动的时代，一个偶然外部条件激发就可能让消费者发生一次快速无感的购买行为，我们每个个体都有过无数次并没有消费意愿但是最后付费的行为。虽然激发用户购买的条件和动机并不能完全左右用户，但是只要用户碰发出一丝购买意愿，围绕购买意愿到完成支付的全过程可能会在用户无感的极短时间就全部履行完成。

事实上，围绕激活和驱动用户消费意愿、消费行动的系统已经完整构建，并形成了一种无感渗透的全时全域消费机制。我们正在进入一种整体性无感消费的新时代，以数字支付为核心的消费形态塑造了与现金时代完全不同的消费体验，从传统社会中的"有感支出"到今天的"无感消费"，一种完整的"无感渗透"的技术体系和创新机制正在围绕用户的消费行为构建了严密的逻辑。这个无形的"手"以一种无限强大的力量驱动和改变用户的消费习惯，支付公司、数据分析公司、人工智能企业、精准营销机构、金融机构等正是构成这种力量的基础设施。

互联网成就了这些"无感消费"解决方案的提供者和供应商，并形成一批超级巨头企业，正是它们建构了今天以用户为核心，以支付为目标，

消费与设计
DESIGN IN CONSUMPTION

全地域全时间全场景的无感渗透为核心的消费系统。并且，在未来很长一段时间，这种无感渗透的消费系统将更加完整和深层次地进入人们的生产生活系统，成为超越技术和商业的社会与文化趋势。

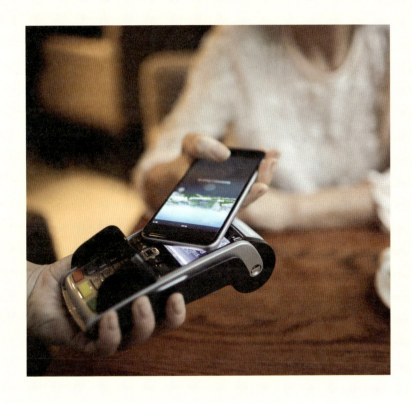

用户定价
User Independent Pricing

如今更多品牌相信它们的产品和服务售价已经不完全取决于品牌本身，因为消费者有更多的主动权决定产品的售价。我们看到似乎一些小众品牌、新兴品牌拥有很好的商业能力和价格能力，而更多大众熟悉的传统品牌在销售上的表现非常乏力，品牌定价策略不是驱动消费者的唯一条件，特别对于 Z 世代、E 世代的消费者，价格上的差异并不是决定性的，而价值上的差异才是本质。

品牌定价的传统逻辑正在发生变化，特别对于年轻一代的消费者而言，产品的售价和用户购买意愿之间的逻辑正在从传统品牌主导的模式转向用户参与或主导的机制。价格与价值的分离形成了商业与用户关于定价主动权调整的事实，在传统商业逻辑里，产品的价格与价值是高度统一的，价格更多指向产品的成本和可计算的部分，而价值指向品牌、文化、设计、工艺和服务等增值部分，价格与价值统一于产品和服务中，并以企业定价和广告营销模式向用户出售。在今天正在变化的持续性商业逻辑里，更多品牌产品的价格与价值开始分离，价格部分决定于企业，它构成于企业生产成本和基本利润；但增值部分决定于用户，因为价值是用来表达的，特别对于 Z 世代消费者，产品和服务的自我表达性成为决定他们愿意溢价的核心。

消费与设计
DESIGN IN CONSUMPTION

对于年轻一代用户,相比于价格性消费,价值消费更被重视。用户定价的模式正在重新定义新的消费关系、商业策略和交易模式。虽然商品和服务的价格是由企业给出的,但是消费的发生、用户评价和后续的购买意愿则完全取决于用户。中国和更多发达国家持续展开的供给侧结构性改革的目标就是要在价值消费、用户定价时代中,真正实现高质量的供给。

推荐消费
Recommended Consumption

今天，消费者已经最大程度习惯和受益于推荐消费的策略和逻辑。当人们准备出游，会通过旅行达人的攻略和建议选择更好的线路和方式；当人们外出就餐，大众点评和公共观点成为目标餐厅选择的首要条件；当人们周末追剧时，那些评分更高和用户意见更好的剧集会优先得到选择，甚至，家长们会根据朋友意见为孩子选择兴趣班。

推荐消费已经超越了其作为一种消费形态，并事实上已经成为每个个体、家庭和组织做出消费行动时的一种必然选择，得到推荐并向他人推荐所构建的消费逻辑和商业关系正在创造一种新的社会规则，一种建立于消费基础上的社会和文化规则。

相信专家的推荐、相信意见领袖的建议、相信更多人的共同评价既是对消费对象进行充分阅读、理解和决策的途径，也是一种让消费风险降低的策略。在供远大于求的当下，消费内容复杂多样，并且无法只是从广告描述中评价优劣。公共意见或被认可的专家建议成为消费决策机制中的重要依据，一种建立在更多人的共识基础上的评价体系设计正在成为驱动社会经济关系和商业逻辑的重要策略。这也显示了消费的进化正在走向更积极的发展状态。

消费与设计
DESIGN IN CONSUMPTION

推荐消费的逻辑为更多新品牌提供了发展机会,对于没有更多传统广告预算的新品牌而言,通过直接面向用户、赢得用户认可和评价的策略将是发展品牌商业竞争力的重要举措。

会员制崛起
The Rise of Membership System

如果一个品牌有 10000 个会员,一个会员一年花费 1000 元,它就可以成为一个优质的品牌。这种情况如今正在成为一种普遍性的商业状态,更多品牌通过深度会员制的模式建立起了品牌、产品、服务、用户一体化的发展逻辑,小米无疑是最代表性的案例,以至于它在十周年之际决定为当时购买了小米 1 手机的用户通过红包形式退还他们当时所付的货款,小米无疑定义了一种新型的品牌和用户的关系,一种用户与品牌成长密切关联并参与的新用户模式。

会员制并不是一种新的消费类型,但今天会员制正在成为更多品牌和商业所选择的核心竞争策略,会员制消费也正进入新的发展时代。在新会员制体系里,用户和品牌的关系不是一种简单的供给与需求的关系,尽管用户作为会员为品牌提供的产品和服务付费是具体的形态,但是让消费者持续付费的意愿将来自品牌与用户之间互相认同、互相共享、互相成就的新型消费关系、合作关系和信任关系。

我们看到山姆会员制零售在中国经历长时间的发展瓶颈后,今天正在碰发出罕见的能量,山姆线下会员店正在成为全国最火爆的零售店之一,260 元的会员费门槛不只是一种销售策略,它更决定了消费者对

于山姆的认同。在线上，以内容消费为核心的会员制模式更是在爆发出井喷式的增长，2020年，全球笼罩在疫情的阴影之下，当全世界的人们都闭门不出时，Netflix为娱乐方式有限的各国民众提供了一个转念即达的欢乐入口，并且借此实现了有史以来最大数量的付费会员数增长——3700万，并在第四季度全球付费会员数突破2亿，第四季度营收达66.44亿美元，全年实现250亿美元的收入，利润达到46亿美元。而在2018年Netflix第四季度全球总订阅规模是1.39亿。

2020年，迪士尼公司Disney+、华纳媒体的HBO Max、苹果公司的AppleTV+等流媒体服务相继推出，并且在全球各个国家和地区形成竞争态势。Disney+服务上线第一年赢得全球8700万付费会员的青睐，成为迄今为止付费用户数量增长速度最快的流媒体平台。

在中国，爱奇艺2018年全年会员收入达106亿元，这也是中国视频行业付费收入首次突破百亿大关。2020年，爱奇艺订阅会员总数为1.017亿，会员付费收入达到165亿元。腾讯视频2019年第一季度订阅用户数为8900万，2020年用户数达到1.23亿，2021年第一季度付费会员数为1.25亿，音乐付费会员数同比增长41%至6600万。2023年第二季度，爱奇艺会员服务营收为49亿元（约6.8亿美元），较上年同期的42.85亿元增长15%。

会员制消费的崛起正在定义商业新的供给与需求关系，商业和品牌更清楚自己的消费者是谁，而用户也更清楚谁在为自己设计、研发、生产、制造产品和提供服务。更加精准的供给与需求关系不仅更积极地发展了企业的商业能力，在一定程度上也更合理地推进了社会资源分配和可持续发展体系的建设。

重构支付
Reshaping Payment

今天在全部商业关系和消费流程中，最成熟最高效最极致莫过于支付环节。人工智能、大数据、信息与安全技术、复杂算法和高精尖软硬件体系、极致的产品设计、高效的服务流程创新为消费者构建了一个完整、高效、严密和无感的支付体系，甚至，更多消费者感受到在免密支付、边际支付、闪支付、自动支付等各种类型支付逻辑中，以数字形态存在的货币正在以用户无感的方式呈现。

在传统商业语境里，支付是商业关系中最普通的环节，交易双方对物品和货币会进行反复确认后完成购买，供给与需求是明确的、清晰的、在场的，交易的过程是真实的、直观的、可反复确认的。消费者口袋里货币资金的流失与购买的物品与服务是明确对应的，两者之间关系的平衡也容易被消费者把控。今天，在新商业语境里，传统支付被极致重构，支付作为环节被独立出来，科技创新和商业发展围绕支付进行最充分的开发，在现金支付被数字支付代替的基础上，以塑造卓越的支付体验为核心的创新体系，在二维码支付的基础上发展了人脸识别支付、指纹支付、口令支付、免密支付、自动支付等各种消费技术，以及分期支付、后支付、信用支付等各类金融产品，最终我们整体进入到一种通过重构支付而实现的"无感支付"时代，这个最显著的时

消费与设计
DESIGN IN CONSUMPTION

代消费特征,以数字支付为核心的支付方式正在塑造与现金时代完全不同的商业关系和消费体验。

从传统社会中的"有感支出"到今天的"无感支付",我们有意无意地忽视了无感支付对于今天人类所形成的震撼性体验。人类社会持续千年每日都反复发生的现金支付逻辑在最近十年被彻底改变,商业因为自己极致的利益追求,技术被充分释放它的能量,传统现金交易被无感支付重构,并形成了要把消费者口袋"洗劫一空"的局势。我们必须再一次对今天的"无感支付"进行新的定义与重构,既然数字支付因为其比现金支付所具有的无可替代的效率、体验和安全优势等已经成为新时代的必然选择,但我们需要建立防止消费者跌入被科技构建的"支付陷阱"中,因为这种陷入尽管表面上能够带来局部的商业成功,但是导致的可能是整体性的社会危机。

为支付设计将要求我们在"有感支出"和"无感支付"之间提出第三条道路,一种重构二者之间优势和价值的新商业设计。

超越广告
Beyond Advertising

今天,更多品牌开始重新思考广告角色和价值,这种建立于工业社会成熟期的商业手段和策略在信息社会时代正在被重构、拓展和超越。不仅围绕广告实施的全营销系统在数字时代发生本质性的改变,广告本身也超越作为传统营销时代的形态、功能和价值。许多超级品牌,特别是新兴热度品牌正在重新定义广告,除了作为营销的本质外,广告正在以更无限和无感的方式进入用户,成为"超越广告"的新广告,并取得巨大商业成功。

一项关于用户购买后想法的数据统计显示,只有 30% 的人从商场走出来的时候,买的商品是自己进去时想买的商品。在传统体系依靠"广而告之"的单向度营销而促成的交易正在被超越,所见即所得,所看即所需,所感即所获。社交媒体化、用户数据化、链接普适化的社会本质能够让供给与需求的关系无限精准和对称。"超越广告"正在把广告变成用户需求的一部分,无论在线上还是线下,新广告模式正在超越它的传统营销定义的角色。

广告即内容,不仅正在重新定义广告形态,也重构了广告与用户的认知关系。今天,更多品牌的广告创意和设计开始强化广告内生的阅读性、

知识性和内容性,让广告成为内容的一部分或者就是内容本身,这意味着品牌与用户触达的关系不只是一种营销关系,更是一种知识和创作服务关系。风靡互联网的综艺节目"脱口秀大会"把赞助商的品牌广告变成脱口秀文本的一部分,以一种内容化的形式更加有效地触达消费者,同期更多综艺节目也都开始发展了这种广告即内容的形式。

除此之外,"广告即商品、广告即交易、广告即审美、广告即社交、广告即文化"等正在超越广告自身的认识论、方法论和价值论不仅推动了整个营销体系的变革,也定义了广告在新的商业社会、消费逻辑和社会关系中的形式、内涵和价值。

新品牌时代
New Branding

建构于工业时代及商业体系中的品牌金字塔逻辑正在被打破,品牌扁平化、社群化、分层化、离散化、平权化的趋势正在形成,那些过去一直处于品牌金字塔顶端享受最多品牌红利和绝对价值的品牌如今遇到前所未有的冲击,而那些处于底层框架下的品牌如今有机会赢得自己的一席之地。与此同时,更多新兴品牌则另辟蹊径地开拓了全新的发展格局,喜茶定义了"茶"品牌与新的喝"茶"的人;三顿半开辟了新的咖啡领域;SUPER PLANTS 超级植物公司重构植物治愈与年轻一代消费者的关系等。

传统超级品牌的影响力加速松动、传统大众品牌快速新生、新品牌剧烈冲击,所有这些正在重构一个新的品牌时代,伴随这种工业社会所形成的牢固和稳定的传统品牌体系被打破的过程,既充分释放了被传统品牌固化的商业与消费的活力,也最大程度地激活了创意创新创业的势能。数据显示 2020 年天猫"双十一",360 个细分品类销售的第一名被成立不到三年的品牌占据,其中超过十几个品牌当天销售额过亿元。

消费与设计
DESIGN IN CONSUMPTION

今天,年轻一代消费者的品牌观和更早年龄段用户的品牌认知有着本质区别,那些被传统消费者所关注和无限放大的品牌象征性、符号性社会学价值,正在被新兴品牌消费者追求自我表达与主观感受的立场所冲击,这种激烈变革的趋势也让那些品牌金字塔尖端的传统奢侈品牌意识到危机,PRDAD、DIOR、LV 等持续跨界,并实施细分、副线、独立的品牌战略以应对这种发展趋势。

68

为感觉付费
Buy for Feeling

尽管我们并不一定承认,但是消费者因为感觉而付费的次数越来越多。数据显示年轻一代超过 85% 的用户承认自己因为感觉好而付费的行为已经成为一种正常状态,并且自己并没有特别的不适感,因为对于新消费群体而言,感觉尽管无法明确和清晰,但它是比物质更真实、更深刻的情感部分。"世界那么大,我想去走走"离职理由的走红印证了这个时代人们的心理状态和情感特质,可以接受管理,但不被束缚;可以理性认知,但保留冲动的权利;未必是冲动的购物狂,但愿意为感觉付费。

确实,对应"理性消费"的传统逻辑和认知,那种充分分析、精于计算、合理性和目的性明确的消费原则正在揉入更多感觉和体验性的立场,"为感觉付费"更加以消费者的体验为核心,更加强调消费者的主体性,而非品牌的主导权。某种程度上,它是一种与经验消费、反思性消费对立的消费形态。后者强调对消费对象的完整考察和评价,以及对消费后结果的认同,并且一旦碰到消费陷阱,他们更易于愤怒甚至采取过激的行为,但感觉消费者更关注此时此刻的感受,更强调对消费对象超出期待的认同,他们更加敏感细腻,更变化和跳跃,也更易于受环境和外部条件的影响,强调在消费过程中的认同感以及

瞬时的、极致的感受。

感觉成为消费动因的时代正在重塑品牌和商业新的策略,在超越功能性、目的性和结果性消费逻辑的基础,需要品牌在和用户建立关系的全生命周期,把用户感觉置于更具有决策性的层面进行考虑和设计,因为用户感觉正在与品牌所输出的产品和服务构成一种二元统一的整体。

X 购物
New Shopping World

生活形态的分化、消费分层和消费意识形态的加速发展，正在驱动和构建一个新的超级销售系统和购物世界。超级市场被重新定义，除了更丰富的商品种类，还需要重新思考它对于消费者的真正价值；超级便利店除了更便利外，正在考虑满足用户更多诉求；无人零售提供了让消费者自己决定一切的购买场景，到家零售让用户足不出户就能得到极致的购物体验。

几乎所有线下的商业形态、购物空间、零售场景和服务产品都被持续迭代，超级市场、购物综合体、便利店、小卖部、咖啡、书店、电影院、游戏中心等。线上零售竞争更加激烈，从传统电商模式到新零售体系，从跨境电商到社交电商，从 B2C、C2C 到 D2C、C2M 等，持续更新和迭代超过购物体系正在围绕构建一个"X 购物"新时代，这是一种以用户购物为核心，全时、全域、全场景、全支撑的完整购物系统，一个为消费者创造无限商业链接和购物接口的体系。

在 X 购物时代，消费者只需要发出一个指令，整个商业系统将会高速运转以满足用户诉求。同时，更强调社交性、娱乐性、体验性。

消费与设计
DESIGN IN CONSUMPTION

全媒介
All Media Exist

今天，每个个体都可以成为信息生产者、阅读者、接受者、传播者、评价者，并以此构建一个混合的媒介共同体。个体依靠媒介建立关系，并成为媒介的一部分，人们正在进入一种完整的媒介性生活，一种全民皆媒体的"全媒介"时代。更多品牌开始敏锐洞察到这种整体的发展趋势，在一切场所、介质、平台、载体皆可媒介的发展趋势中，品牌不能仅仅作为产品和服务的供给方，作为消费关系中的经济获益方，品牌需要把自己变成用户媒介化的一部分，成为支撑用户媒介生活的重要载体。可口可乐让每个用户都可以把自己的名称、喜欢概念、故事印制在可口可乐产品的包装上，星巴克和用户一起讨论他们想喝的咖啡，投票选择和制作供给；Netflix 和用户沟通剧情的发展方向，共同创作剧本，让 NetFlix 和用户同一化。

全媒介时代超越了传播和交流、空间与时间的限制，品牌需要把自己打开，除了作为出售的商品和服务外，它还应该成为媒介、作为内容、变作载体、构建表达等任何媒介化的可能性，以帮助它们和今天消费者媒介化的生活状态保持一致。在每个个体都成为媒介的时代里，媒介是载体，也是内容，是手段和也是工具。有效理解用户的媒介使用、信息生产和传播的需求，强化用户的媒介化存在，围绕产品和用户建

立完整的信息生产、处理、记录、传播和发展的系统,并把用户变成品牌媒介生态的关键环节,从而形成一种基于媒介化的生活类型、生产系统、经济关系和文化形态。

全媒介趋势提供一种重新思考人们生活与存在的视角和立场,也提供了品牌重构自身与用户关系的新的可能性,全媒介时代的设计必须考虑设计首先作为一种媒介策略的立场,其次是如何立足品牌与用户关系重构的角度进行设计思考,并引导产品与服务的整体创新。

71 – 80

DESIGN IN LIFESTYLE
生活与设计

为健康设计
Design for Health

今天,为了能够更健康地生活,人们似乎比任何一个时期愿意付出更多,无论是经济还是时间,广义的健康正在成为评价新生活的一个基本标准。

在公共领域,卫生与健康问题成为普遍共识,疫情让每个具体的个体都意识到"社交距离"和公共健康的关系,那些专注于公共领域的产品和服务比任何时候都更加重视卫生和健康问题,从航空公司的产品和服务,到汽车、火车等各类交通产品;从电影院、商业中心到餐厅、酒店等各种服务业。基于公共安全和卫生健康为前提的产品设计理念成为新的标准,消费者也更加认同那些对公共安全和健康考虑更合理的产品和服务。

在私人生活领域,更多的个体、家庭开始以自我为中心建立一个广义健康的自律循环系统,从疾病概念上的预防健康和诊疗健康,到衣食住行用的广义健康卫生认知;从医疗健康到生活品质与生命质量的追求,健康成为个体和家庭的整体性意识。

为健康设计成为未来的长期趋势,无论在公共领域还是在个体和家庭范畴,无论个人防护产品还是公共健康消杀和预防性产品和服务,新技术、大数据、人工智能和创新设计正在构建一个更加整体的健康设计体系。无论是专业级的健康产品还是更广义的健康系统,为健康设计的本质是人类关于自身可持续发展的设计。

随时运动
Sports Revolution

运动正在被更多大众接受和认知。过去十年中国乃至全球各地风靡的马拉松运动,把跑步变成几乎所有人都愿意参与的事情,微信运动的点赞功能把原本属于每个个体的生活内容变成一种社交性的活动,而疫情对人类工作生活的突然性打乱,以及未来长时间持续的公共安全和健康挑战等都让公众更加清晰地认知到运动的价值和意义。

在商业层面,体育和运动经济成为新经济中的最具突破性的门类。很长时间作为体育的运动被视为更加专业和竞技性的代表,而今天运动成为跨越时间、地点的一种即时形态,一种用户随时可以参与和行动的活动。这种时代大趋势不仅让耐克、阿迪达斯、李宁等传统体育品牌进一步发展成为具有广义运动文化与精神的"新体育"品牌和生态,也让更多的新运动品牌、产品和服务快速涌现。

运动已经拓展并超越了体育的范畴和层面,它正在成为一种精神。无论在个体层面还是集体维度,开始运动、随时运动从倡议变成一种新生活方式。体育、运动、活动、行动成为一组广义混合的概念,运动不只是关于体育、健康,更关于生活、社会和文化。

随时运动正在赋予生活设计以新的内涵和追求,这种未来长期的生活特征正在成为更多人的选择,也对与之匹配的产品和服务提出更高要求。新一代运动商业、品牌、产品和服务设计将超越传统运动范畴,在生活方式和精神追求的层面拓展无限未来。

无界娱乐
Beyond Entertainment

如果说有哪个领域在过去十年变革最大？娱乐产品和服务一定是代表性行业，并且我们有理由相信未来十年，娱乐领域仍然将是持续变革最为激烈的领域和行业之一。

2021年被视为元宇宙的开始。某种意义上，元宇宙是一种全新的娱乐设计和创新逻辑，此前的娱乐范畴仍然是以现实为核心载体的设计标准，包括增强现实、虚拟现实、沉浸式体验等产品和服务，但元宇宙显然试图抛弃现实的逻辑，以游戏作为方法论和本质立场建立一种平行于人类现实世界的"游戏世界"。在元宇宙里，一切规则、标准和依据都可以完全脱离人类现实社会，成为一个独立设计体系。

以移动互联网为核心的新科技浪潮，彻底改变了人们的娱乐方式，打破了人们的娱乐门槛，并前所未有地提升了娱乐生活的比重，这也使得生活与娱乐之间的界限被打破，甚至工作与娱乐也开始变得模糊。在体验为核心的价值追求中，科技持续创新和娱乐理念高速迭代，高概念、高情感和高策略性的娱乐设计成为娱乐产品和服务的核心立场。

在另外一个维度，娱乐正在成为社会性的整体趋势和公众参与社会的

生活与设计
DESIGN IN LIFESTYLE

常态化生活心理,娱乐性成为更多产品、服务赢得用户的本质。POP MART 通过盲盒游戏设计创造巨大的商业成功,TeamLab 创造的数字化体验产品广受公共推崇,Gentle Mosnter 以更加娱乐的策略和方法定义了眼镜品牌的发展逻辑。今天,与用户建立更轻松的产品关系,更加随和、友好,更加融入对娱乐性的产品定义,会帮助建立更多激发娱乐感的触点。在设计方法上,交互设计、游戏性机制、情景体验、多种模式、多重任务、多重角色、DIY 文化、混合现实、参与感与社交性设计等正在构建娱乐设计的工作基础和技术体系。

在无界娱乐的社会里,用户更希望出现在娱乐"现场"而不是旁观者,成为参与者而不是简单的接受者。娱乐性成为在任何时间、任何地点随时发生的一种状态,没有边界、没有条件、没有标准,对于用户的唯一要求是行动,而激发行动也将成为娱乐设计的最大挑战。

超越独身
Alone But not Lonely

随着生活能力的提升、社会保障的完善、对家庭生活不适应以及更加自我负责的生活态度，独身主义越来越成为一种群体性认知和社会形态。狭义独身主义是指他们在生活能力、生理上完全可以结婚组建家庭，但由于对婚姻和家庭的顾虑和恐惧而自愿保持一种单身。广义的独身主义不仅指那些恐惧婚姻和家庭的形式上的独身主义者，更指向那些更加注重个体经验，推崇单身但仍然有家庭和伴侣的人群，这是一种"超越独身"的新生活形态，也正在成为时代发展的新特征。

超越独身的群体不在于形式的独身与否，他们欣赏自己，认为"为自己而活"更加重要，但是他们并不自私，而且因为自身能力的增强以及更负责的独立意识，他们事实上更乐于助人，热衷社会与公益性的事务，并对生态和环保有更大的热情。这种新型的独身主义和单身的社会观正在成为年轻一代的主动选择，他们可能是外在的"独身主义"但其实是内心"独立精致主义"的人群，气质独立干练、谦虚而豁达、"Alone but not Lonely"独立但并不孤独。

对于"超越独身"群体而言，那些具有低奢、精致却不张扬、细节性感饱满的产品美学被他们推崇。他们也喜欢张扬的颜色，但并非为了

炫耀，他们喜欢优雅的形态，但不能接受过度的矫饰。产品不是"大而全"的"讨好"用户的集合，而是有着非常清晰的属性和指向性，比如形态、色彩、材料等。

新独身主义用户并非购物狂，他们更重视每一件物品的属性，强调产品的识别性，因此更推崇设计卓越的产品。更强调产品的"移情"能力，允许自己个性地定义产品状态，提升他们的存在感和参与至关重要。因此，产品个性超越一切，既需要高级的美学品质，比如更加雕塑感的设计，但也需要让独身主义者用户感受明显的价值。他们关注个人性，但并非局限"一个人使用"的概念，而是突出"专属感"，并具有"特别之处"而非迎合大众之美。

新知识时代
New Knowledge Times

知识正在成为未来创新的关键领域,无论是知识的内容、知识的形式、知识的教育方法、教育机制、教育目标,还是知识的使命、目的和价值等正在被再定义、再创新和再设计。今天的教育正在超越它狭义的学校定义,而成为一种普遍性的社会学概念。除了关于人才培养的学校教育体系外,更整体性的教育需求正在形成,它源自每个个体和组织应对变革时代挑战与机遇的需求,社会教育、公共教育、整体教育成为大趋势,这使得学习和知识获取成为人们生活的一部分,随时随地学习的生活状态正在成为今天人们的一种显著特征。

伴随变革的是学习模式、方法、机制的变化以及知识的再定义,已经呈现的包括数字学习、现场学习、网络学习、实践学习等形态定义了新的学习标准,而关于知识以及知识生产、获得与价值生成的一切正在构建以数字内容为核心、以教育与娱乐为本质的新知识内涵。新知识时代正在把教育与学习变成一种广义的知识传递的手段,而知识本身也正在被广义化。一切皆知识,在创作者崛起和创意群体广泛发生的当下,知识因为创作而被无限扩展,知识对于人的意义和价值也突破了它狭义的功用范畴,而成为生活的一部分。

生活与设计
DESIGN IN LIFESTYLE

在新知识时代,人们获取知识、接受教育并展开学习,并不必然为了某种具体的目的和功能,不带有明确动机的学习和知识获取,正在成为人们的一种生活方式。正是在这种整体趋势下,教育、学习和知识正在发展无限宽阔的新商业机会,无论在技术体系、产品设计,还是服务系统、社会价值层面,新知识时代定义了教育和学习,定义了人们的生活方式,也定义了以知识为核心的设计和价值追求。

SOHO 一切
SOHO Everything

无论出于何种原因和动机，更多人开始待在家里，特别在亚洲国家，居家似乎越来越成为更多群体的普遍性生活状态和本质。数据显示年轻群体中"宅人"一族的比例正在持续扩大，以至于懒人经济开始成为一种独立而增速巨大的经济类型。并且，这种情况仍然在整体性的增长之中，宅在家里已经不只是一种生活状态，而是一种社会和文化形态。

疫情的发生和持续全球性的公共安全和健康隐患更加剧了人们居家不出的事实，以至于"SOHO 一切"开始成为一种新的生活方式。围绕居家的现实逻辑正在形成经济生产、工作协同、社会交往、产品与服务、需求与消费的新的完整商业与生态体系。最先突破的是居家消费的无限能力，受益于移动互联网和消费科技的发展，居家消费已经构建一个完整的系统，在中国最远距离的商品可能也只需要 3 天就可以送到消费者手里。创作者经济、内容经济、电商经济、娱乐经济、直播经济等不断拓展的工作与生产模式也无限拓宽了居家经济的可能性，此外，链接生产与需求的技术、平台、服务和设施的持续完善和高速迭代似乎把"SOHO 一切"需要的能力系统进行了完整闭环。

生活与设计
DESIGN IN LIFESTYLE

显然,居家将成为未来长期的趋势,而且人类社会通过自身的修正和创新,已经构建完成一个初级的"SOHO一切"的系统,并且这个系统正在被持续完善和修正,我们有理由预测这个不断进化的系统将有可能把人类带入一种新的未知状况,因此预防和修正机制的设计和完善迭代这个系统的设计将同等重要。

场景革命
Sited Revolution

场景比任何时代都更加重要,个体工作与生活对于场景诉求和依赖性超越了以往任何时候。对于商业和品牌而言,重构场景将帮助产品和服务向外赢得更多消费者认同,向内推动组织更积极地内生进化和发展。谷歌重构了关于新办公的场景,以帮助员工获得更积极、更卓越的工作体验;苹果的超级工作间重新定义了场景与工作的关系;GENTLE MONSTER 以策展的方式定义了零售店的体验价值。

狭义的"场景"是指在特定时间空间内发生的行动,或者因人物关系构成的具体画面,是通过人物行动来表现剧情的一个个特定过程,正是不同的场景组成了一个完整的故事。今天用户更加诉求工作生活的进程中每一个片段场景感,让每个瞬间都有独特的体验价值。人们的工作、生活、学习、消费等各种行为都更认同那些场景营造极致的产品和服务,更加重视体验、环境、过程和时间价值的用户,更在意每一个生活环节,他们更重视角色化存在,强化每个角色的体验感,而成为某种意义上的"场景生活者"。

场景是生活形态的另一种概念表达,是对工作与生活体验性和意义感的强化和追求,"场景生活者"对生活有着比常人更高的期待与更灵

生活与设计
DESIGN IN LIFESTYLE

敏的感受,更加重视瞬间的体验,追寻那些能够打动人心的动人时刻,对于富有质感与风格化美学更加认同。参与感、体验性、娱乐性成为建立新用户关系的基本策略。

为了赢得用户和消费者,今天商业和品牌必须在场景营造、发展和进化作出更极致的探索。"场景革命"成为一种更加整体而真实的社会进程,它构建了商业面向用户的基本立场,快闪商业、会展商业、活动性商业等本质上是一种场景性商业,更快速的场景迭代和创新驱动着商业关系的高效进化;场景诉求也内生成员工对组织和企业的新诉求,更多企业持续创新更场景化的办公、社交、协同等形态意味着场景革命成为组织进化的重要策略。

最新的场景革命的形态是"元宇宙"的发展,一个与现实世界平行的新场景体系,这将构建一个独立现实之外的行为、体验和价值观统一的新世界,并塑造真正的完整场景化人类。在高速迈向这个目标的进程和趋势中,场景革命将促使更整体的设计革命,并孕育出新的设计体系。

78

为链接设计
Design for Connected

凯文·凯利说创新和变革的要点是"链接人和人,连接人和信息"。从 IT 时代向 DT 时代转变的生活本质是用户的链接能力更强了,基于大数据和人工智能驱动的链接能够更加精准和确定地在"点和点、点和面、面和面"之间建构更精确、更统一的链接关系。为链接设计,帮助用户发展更加极致的链接能力,定义和创造更多链接点以赋予用户更多的生活和社会意义,并在更加私密的空间组织、隐私发展和更加开放的链接能力、社会构建上形成多样化的策略。

这个由科技构建的链接时代,已经超越了技术的层面。今天的核心问题不是人们是否需要无限链接,而是如何进行有效链接。在技术赋予链接一切的能力中,如何保留用户拒接的意愿和能力。为链接设计,不仅需要考虑更可靠的技术手段、设计路径,更要从社会和文化意义上理解链接设计的本质。

一方面,无限的可链接成为整体社会和文化趋势,链接让用户具有更好的存在感和安全感,今天的用户也更加重视关系和网络,通过链接每个用户都可以建立以自己为中心的社区和族群。而且,在移动链接时代,用户通过手机和数字工具更加容易跟整个世界相连,如果愿意

生活与设计
DESIGN IN LIFESTYLE

可以覆盖几乎所有的时区和地区。未来在元宇宙构建的生活世界里,通过混合虚拟与现实界限的控制,人们将能够实现 24 小时在两个平行世界的自由切换。因为需要无限链接,用户对速度更加敏感,并不断挑剔、淘汰和选择新的链接方式和结果。

另一方面,作为一种生活方式,链接正在成为每个个体常态化的社会和文化行为。与更完整的链接相对应的是,今天用户比任何时候都更加害怕失去和错过未能链接的人、事和关系,以及总是被更多无效的链接所困扰,并且用户似乎正在失去拒接的意愿和能力。

生态即责任
Ecology as Responsibility

69% 的中国受访者表示更愿意去购买那些以实际行动回馈社会的企业所提供的商品和服务，全球范围内的数据调研也显示社会企业更容易得到消费者的认同和信任。All Birds 的崛起证明，让用户真实可感的生态产品和生态企业更容易被消费者关注，即使它只是一个新创建的没有知名度的"小品牌"；Warby Paker 眼镜品牌承诺你购买一副 Warby Paker 眼镜，品牌就会捐赠一副眼镜给买不起眼镜的人。今天更多商业和品牌正在以让消费者清晰可见的方式呈现它们的品牌生态观和社会责任，这也是让更多消费者认可的品牌理念和消费理念，因为生态正在成为超越传统意义上的精英群体或者企业组织行为的一种更加普适、更加日常的个体生活实践。

在自然界的生物圈中，各种生物、微生物与它们赖以生存的环境之间的相互影响、相互作用，构成生物圈生态的动态平衡。在更广泛的社会意义上，全球性生态危机的出现将"人类中心主义"上升到"生态整体主义"，人们开始意识到人的利益不应该与地球生态的最高原则相对立，和谐、稳定、平衡和持续发展应作为衡量一切关系和利益的根本，这种新的生态平衡观将作为评判人类生活方式、科技进步、经济增长和社会发展的新的价值标准。

生活与设计
DESIGN IN LIFESTYLE

"生态即生活实践"的大趋势让每个个体更积极地参与生态实践,更多的个体开始尝试在自己的生活系统里建立一个"新生态"的标准,这些既关注个人的生态系统,也关注个人的生态责任和社会贡献的生活观正在成为推进社会发展的积极趋势。他们开始认同环保材料和再利用的生活态度,更关注对自然材质的使用,更强化设计对自然的感知,对自然材料的理解,以及在物品和服务使用过程中,为消费者注入一种可知、可感、可触的自然与自然观。

新生态把每个独立个体都视为社会整体生态和可持续发展的关键参与者和贡献者,鼓励用户不仅把更生态的生活实践视为生活标准,也把生态原则视为个体参与社会的基本立场。因此,对于商业和品牌设计来说,如何让消费者参与企业的生态计划,重视每个个体消费者的生态价值,产品创新和商业发展如何不断激发消费者的生态热情和价值意识成为新的设计趋势。

# 80

量化所有
Digitalization Everything

数据化和量化让用户更加清晰认识、理解和把握世界。今天,万物皆可量化和数据化,因此,我们周遭的一切也似乎被或正在被合理地量化。人们正在进入一种以数据记录、数据统计、数据分析和数据比较为特征的生活形态,生活被用数据和量化的方式开始、呈现和发展。随着可穿戴设备的发展和人工智能技术的突破,围绕个体建立的整体性的追踪、记录、分析和评价身体、生活、健康、情绪的系统已经完善;围绕个人社交兴趣和信息浏览意愿建立的访问、点击、浏览、收藏、下载等完成的信息记录系统也成为每个个体的必然选择。

今天,量化正在整体性地重新定义、塑造和变革我们的生活,因为量化可以把你吃的每一顿午餐都精准数据化,以帮助消费者更精准地控制饮食;量化也让用"堵车"作为开会迟到的理由变得没有说服力,因为数字地图能够清楚地数据化两点之间的交通时间;量化也能够把你每一天的时间使用情况进行完整的分析并给予相应的评价。

"量化生活"帮助用户更加适应现代都市社会高压下的生活状态,通过对与自身相关的数据更加准确、及时和完整的获得、评价,人们能够形成对于自我更加深刻的认知、理解,做出更加快速、积极的调整

生活与设计
DESIGN IN LIFESTYLE

与反馈。当然,"量化生活"也带来了关于隐私和个人私密权的挑战,当每个个体被完整地数据化,也就意味着我们在未来都将成为真正意义上的"透明人",每个都用数字标记的个体将塑造一种全新的"量化"的社会文化形态。

在无限的量化生活过程中,设计师今天必须做出更多超越技术和工具的思考,我们是否真的愿意让自己成为被完整数据化的"人"?如果数据化将成为必然的趋势,在发挥数据巨大的积极价值前提下,如何坚持人类最本真、最隐私也是最后尊严所在的价值部分?如何让用户以更加清晰的方式理解产品和服务,认知用户和数据的关系?

81

DESIGN IN PEOPLE
用户与设计

90

# 81

创意新贵
Creative Upstart

2021年3月6日,时任推特CEO杰克·多西公开拍卖了其第一条推文,这条推文被NFT加密后最终的成交价格达到250万美元。3月11日,数码艺术家Beeple以6934万美元的竞拍价格成交了自己创作的一副JPG数字作品。之后更多艺术家涌入,将数字艺术品上传到以太坊,再转化成NFT,瞬间可以拥有非常高的价值。也正因为此,NFT被越来越多用于数字艺术品——甚至任何数字形态的内容——的交易和拍卖。

任何有"意义"的"物品与服务"都可以被销售,更有"意义"的作品正在被赋予更高的价格。创意新贵正在成为这个时代一个新的特殊人群,他们正在通过出售创意和创作成为真正意义上的创意"新贵"。

今天代表着创意和创新精神的行动和内容正在成为新经济的核心,并以此构建了一种新的创意创新经济体系。无论是艺术家、工程师、音乐家、设计师、作家,还是黑客、旅行发烧友和企业家,他们共同的特质是无所不在的创意精神和创新意识,重视创造力、个性、差异性和实力,相信通过创意的力量可以解决今天经济社会中面临的问题。他们既是超级创意群体,致力于寻求改变和变革,让经济社会发展变

用户与设计
DESIGN IN PEOPLE

得更好的人,他们也是创新专家,专注、持续、深入并拥有果断的决心和坚韧的毅力。创意阶层的所有成员都呼吁和号召对当下投入热情,深入创作并持续创作,创新变革,相信创意的力量和价值,它不只是新经济中的显著部分,更是社会进程中可能最具价值的实践者。

今天正在形成一种比任何时代都更加吸引创意创新工作者的氛围和环境,更加开源的技术、平台、社区和商业系统,更加包容、协作和共创的体系与意识,为创意阶层的崛起、创意精神孕育和创新意识发展提供了充分的条件。"社区、技术、人才和宽容度"构成了创意时代的标准,它使得每个期望通过创造性劳动实现自我价值的个体都能够得到广泛的支持和认同。

加入其中,成为创意新贵。

数字原住民
E Generation

我们正在进入 E 世代（e-generation），E 世代是数字原住民一代。对他们来说，互联网、虚拟现实就像麦当劳对于 80 后一代那样深入人心，他们习惯网上购物、网上通信、网上交易、网上学习、网上娱乐、网上运动等，并且所有这些都非常自然地与他们物理的生活高度统一。

E 世代用户的生活是一种即时发生的状态，"聚、拼、微、秀、晒、赞"等生活特征呈现了一种生活即现场的感觉。他们有强烈的参与需求和表达欲望，习惯数字化和智能生活，不看说明书，但能够探索出产品出其不意的新使用方式和结果。典型的数字消费者，是极致的数字化与媒介化的用户，沉浸于新的"语言"系统，强调交互和界面的体验感，有时候认为虚拟体验比物理感知更重要，深度认同像素文化及美学标准。

品牌并不容易抓住 E 世代用户，由于他们天然地熟悉网络体系，更善于数字化生活，对信息进行快速获取、理解和分析是他们的特长，而且由于"遍知天下事"的生活特征使得他们并不容易打动，品牌需要更好的设计策略去挑战和刺激他们，而不是跟随和模仿他们。他们并不刻意关心品牌及产品背后的逻辑，但对产品和服务呈现的结果极其挑剔。

E时代用户由于长期网络生存的经验和基本策略，使得他们会给自己更多替代性选项，因此他们并不是高品牌忠诚度的用户，而且由于刺激和新鲜的诉求大于品牌的诉求，以及更加重视体验和娱乐品质的生活特征，使得他们成为积极的尝鲜者和新事物的热情参与者、传播者和评价者，这也从另外角度解释了为什么我们正在进入一个新品牌积聚爆发和产生的时代。

年轻老人
Youngolder

83

"年轻老人"正在成为社会进程中最具代表性的群体和未来长时间的大趋势,和传统观念中老龄人群强化"身体机能退化"的重要指标不同,今天平均寿命持续增加、活的更久、老化更晚和行为年轻化将成为这个群体的显著特征以及未来长时间持续性的发展趋势。

"年轻老人"正在定义新的老年人群,年龄意义上概念被超越,甚至身体机能指标也被重新建立。他们快速融入了互联网和数字化生活,并能够有效利用互联网和数字工具助力自己的生活行动。更好的身体状态、更充裕的自由时间、更积极向上的心态、更活力和更多可支配的资源促使他们对新鲜事物保持持续的好奇心,他们倡导年轻化的态度和价值观,并对"无年龄感"的产品和服务更感兴趣。

更多品牌开始关注正在崛起的"年轻老人"群体,那些在传统老人群体概念中并不匹配的产品,如今有机会拓展一个巨大的规模化市场。新的老人不仅在身体上仍然具有长时间的优势,精神的年轻化也让他们具有更大的消费潜力。更多品牌开始挖掘"年轻老人"消费潜力,定义他们作为充满活力,具有独立性,拥有更多时间,友好、理性但拥有更好的消费价值观的人群。

与此同时,设计也被重新定义。为"年轻老人"的设计需要区别传统狭义的为老龄人群设计的立场,在充分理解"年轻老人"的生活特点、消费动机、社会关系和文化心理基础上,以积极认同的方式推动设计创新,在生活休闲、运动时尚、持续学习、文旅健康、娱乐消费等领域将形成长期大规模创新需求。

碳中和一族
Low Carbon Tribe

碳达峰和碳中和正在成为和每个个体密切相关的趋势,因为碳排放正在决定着人类社会未来的可持续。中国当前正在制定严格的碳中和目标和实施计划,这不仅关系到企业的未来发展路径,也和每个个体相关。更多品牌开始践行碳中和的理念和计划,而碳中和一族也正在成为一种新型群体,并且开始形成规模化的群体趋势。

他们是以实际行动在局部和微观层面实践着碳中和理念的一族。把家中灯泡更换为节能灯,夏天把空调温度调高2°C,减少收看电视的时间,用洗脸盆接水洗脸,坚持用手洗衣物,产生最少的垃圾并严谨分类,注重节能,通过减少生活作息时所耗用的能量以降低二氧化碳等温室气体排放,减少对大气的污染,崇尚低能量、低消耗、低开支的朴素生活方式。

碳中和一族非常关注良好习惯的养成,并注意影响他人。通过持续改善自己的生活习惯,用行动去实践环保、消费与经济的平衡。重视节约与分享,相信朴素生活是一种生活观和生活智慧的体现,并确信自己的局部改变能够带来整体的变化。

他们也是自我绿色意识强烈的群体,具有更好的行动力,并对其他消费者具有积极的示范性。他们不仅重视产品设计的功能性指标,关注产品和服务的低碳水平,也对商业品牌整个生产系统的低碳策略、社会责任和价值观念等高度关注。

女性力量
She's Power

更多品牌开始选用女性作为形象代言人，特别在运动品牌领域，女性运动精神和积极进取的状态更能显示这个时代的特征。女性作为品牌形象的场景也从传统家庭、生活场景进入到户外、探险、运动、职场、娱乐等更多领域。女性力量正在成为一种整体性的、引导社会变革趋势和发展方向的力量。

她们正在成为活跃在国际舞台的政治领袖，成为驾驭跨国际企业的超级 CEO，成为明星公司的创建者，成为受学生推崇的教授学者，成为受大众追捧的综艺节目主持人和娱乐明星，成为运动场上的健将，成为互联网的意见领袖，成为网络内容的创作者等。如今这种情况正在演变成一种长期的趋势，这种力量的崛起为时代发展注入一种更积极要素，能够修正过度男性化力量驱动的社会发展中激烈的消极因素。无论在政府、企业、组织等社会语境里，还是在家庭、亲属、邻里等更私人化空间里，女性更善于合作，更善于处理各种人际关系，具备同理心和积极进取的特质使得她们开始成为问题的解决者、方案的提出者、创新的倡导者、合作的组织者。

用户与设计
DESIGN IN PEOPLE

我们看到更多女性逐渐摆脱家庭束缚、脱去围裙换上职业装,成为公司乃至社会的中坚力量。女性角色调整、变化和反转的趋势改变了传统男女双方的工作和生活结构,女性承担重要角色,不只是在家庭内部,也包括在社交、职场、运动、商业、文化等家庭外部空间,这使得女性美学和需求正在驱动新的产品和服务标准,今天,更多商业和品牌更深刻地理解和洞察女性的立场成为产品和服务创新的必需条件。

群体共益
Group Common-Profit

相较于年长的用户,今天的年轻一代是更多持有"群体共益"观念的一代。他们开始理解并认同生活在一个社区的人是一个共同体,是一种彼此共识和广泛平衡的系统、能量和机制。无论在社区生活,还是公司组织;无论是商业领域,还是公共领域,群体共益的立场正在成为一种趋势。

现代社会自工业时代以来,竞争就成为内在的本质和立场,因为利益导致了国家间的竞争、企业间的竞争、群体间的竞争和个体间的竞争。竞争也让全球社会进入到一种加速"失控"的趋势,群体共益观念将是一种积极的策略,从更小社会单元和组织开始,形成改良社会的可能性和趋势。

事实上,群体共益也正在成为社会未来发展的长期趋势。无论在被动选择层面,还是主动意识角度,共同生活在一起的人都必须找到彼此共益的方式和机制,唯有如此可持续的社会进展才可能实现。现代社会的竞争本质导致资源消耗、社区矛盾与冲突、群体消极和社会关系的持续恶化,更加需要呼吁群体共益的生活意识、社会态度和立场。

群体共益社会也需要更多通用设计、包容性和弹性设计系统的介入。无论是公共产品和服务，还是商业体系，都需要考虑更多相关利益者的诉求，在同理心和共融精神的驱动下，为群体的认知共识、利益共识、社会共识和文化共识提供更加深刻的洞察和创新设计方案。

野性消费者
New Consumer

从市场营销和消费心理学的角度讲，传统"野性消费"属于冲动消费的范畴，它是与理性消费对立的，不被社会约定俗成的规则所认可的。但是，今天的"野性消费者"一代正在超越狭义的冲动消费的本质，尽管在消费的表现形式看，新"野性消费者"看起来和传统冲动消费者并没有区别，但是背后的消费行为和消费立场却有本质性差异。

新"野性消费者"是行动上的冲动主义者，强调体验和感觉，强调"我买故我在"的诉求，但是他们是动机上的理性主义者，"越冲动越理性"正在成为他们独特的消费特征。他们是以 Z 世代为代表的更加自信、独立和自主的一代。他们成长在国家强盛年代，有更独立的文化自信和消费自信，他们的民族和国家认同感远远高于其他群体，数据显示超过一半的 Z 世代认为国外品牌不是消费的加分项。

我们看到他们被鸿星尔克的社会责任感所鼓舞和感动，让鸿星尔克几乎在一夜之间被消费者推上了品牌最闪亮的时刻，因为鸿星尔克的公益之举，消费者几乎买光了鸿星尔克所有的产品，有用户明确说要为鸿星尔克"野性消费"。不只是鸿星尔克，今天更多的品牌在社会责任上重新和年轻一代建立了更好的情感链接。

用户与设计
DESIGN IN PEOPLE

新"野性消费者"是具有更好消费观的一代,他们冲动但不失去理性,而且对消费的内容和对象要求更高。或许,今天那些值得用户"野性消费"的产品和服务也代表了消费创新和消费价值的走向。

小食物用户
Mini Food User

更多品牌和商业开始关注到一种整体的趋势：人们对那些小而美的事物更加感兴趣。纽约 Stuffed Artisan 煎饼店推出了只有 3.8 厘米长的微型甜品，这个数字也成为微型甜品的最新基准。而类似迷你棒冰、微型法国杏仁饼、一口大小的冰淇淋三明治和小焦糖苹果正在引导新的食品时尚和消费潮流，玛氏、亿滋、雀巢等食品巨头也在推出"小号"的产品，甚至在葡萄酒品类里，也出现了小瓶装 100 毫升的红酒；餐厅开始售卖小份菜和一人食，水果店的香蕉也可以一根根购买。

普遍而言，体积小的东西意味着充裕，容易唤起童年的回忆。"较小的食物允许人们把它吃光，这种暗示是非常有力量的，给人的心理带来兴奋和欣慰。"消费者相信微型甜品这类小食物会让人更快乐。

小食物用户正在成为一种广泛的群体，他不仅仅指向一种消费喜好，而是反映出在剧烈变革、宏大叙事和不确定未来的进程里，更多人的一种生活选择。他们认同"生活太难，对自己好一点"的简单生活观，并且相信对自己好一点就可以让自己更好地应对生活的困难。这种小确幸的人生观正在得到更多人的共情，相比较别人磅礴大气的人生，其实自己对微小而确定的幸福感的满足也是不错的生活体验。

89

游戏塑造者
Game Shaper

毫无疑问,年轻一代几乎就是伴随游戏高速发展的人群,特别是智能手机的使用成就了手游井喷式的发展格局。今天玩游戏的身影几乎无处不在:街头巷尾的孩子、地铁上的乘客、休息时的厨师、会场上听讲的学生们、办公室的员工、沙发上的年轻父母。特别对于年轻一代来说,游戏已经成为他们生活的一部分,并且这种形式并没有停滞不前,而是以更加迅猛的方式向前发展。今天,被游戏塑造着长大的年轻人开始进入社会,成为"游戏塑造者"一代,并且这种趋势将成为未来长时间的大趋势。

我们无法避免与游戏产生关联,只要使用智能手机,每个人都能轻而易举接触到游戏,甚至游戏已经在年轻群体中形成各自的关系体,并构成游戏的信息壁垒。一个人的游戏能力、素养和标准不仅决定了他和游戏的关系,也决定了他和其他游戏者的关系。简·麦格尼格尔在《游戏改变世界》一书中说:"玩家在游戏中以持续不懈的乐观精神主动挑战障碍,及时得到反馈,与线上好友一起在游戏中寻找更有意义的目标,主导命运、创造未来。"这是他们为什么更喜欢待在虚拟世界的本质。

事实上，游戏可能是更好的教育系统。索尼在线娱乐公司首席创意官拉夫·科斯特说游戏本质上是教育系统，人们玩游戏循序渐进的过程与学校教育体系几乎一致，而且游戏比现实教育反馈更强。今天一些游戏正在超越消费和消遣的价值，融合知识、审美、教育、社会、历史、社交等更积极的机制设计，让玩家除了娱乐还可以收获更多。末日求生类游戏《这是我的战争》让玩家产生对战争与暴力的反思；模拟类游戏《动物之森》让用户重新理解生活片刻的幸福感；英国独立游戏《纪念碑谷》因其极具建筑美学的画风、诗意配乐和融合了视觉错觉艺术的独特玩法，自发行以来获奖无数。

但无论如何这种积极内容仍然太少，"游戏塑造者"将要成为推进社会建设和发展的主导者，如果不能在他们成长过程中注入更多积极、正向、真实和富有意义的能量，我们无法不担忧可持续的未来。

新的个体
New Individual

科技创新驱动经济发展、政治变革、社会改善和文化进化，已经成为一种整体性的力量。库兹韦尔说人类正在加速向奇点进发，按照指数级增长的速度，到 2045 年人类将达到奇点，那时候人类会发生翻天覆地的变化，人类的身体将逐渐被机器替代，人体的自我数据化最终实现了人机结合。

事实上，库兹韦尔的"2045 判断"已经呈现出一些清晰的特征和线索，个体正在走向一个被重新定义的状态，不仅在人与机器的关系的塑造上，更是在面向新的生活、工作、出行、购物、娱乐、社交、学习、合作、语言等个体生产生活的所有层面进行重塑，并形成每个个体的新世界。

传统企业和品牌应该思考如何回应和跟进这种个体生活被重塑的趋势，并且做出积极的反馈。新兴品牌应该思考如何引领个体生活发展的方向，成为重塑个体生活的重要参与者和驱动者。无论是传统商业领域汽车品牌、时尚品牌、餐饮品牌，还是酒店品牌、旅行品牌、电子品牌正在进行的创新和变革；还是新型消费、健康、社交、运动等品牌的持续创造，谁能够和用户不断发展和进化的状态共振，谁才有可能赢得持续的价值。

用户与设计
DESIGN IN PEOPLE

扎克伯格在一次访谈中说:"在接下来的五年左右,在我们公司的下个篇章中,我们将有效地从人们认为的我们主要是一家社交媒体公司过渡到一家元宇宙公司。"这是作为他及 Facebook 公司对于新世界个体的一种创新认知。

91

DESIGN IN DESIGN
设计中的设计

100

设计"消失"
Design Disappear

今天,设计的价值已经得到最大程度的认可和肯定。设计良好的产品更容易得到消费者的青睐;设计优越的酒店空间更被用户所推荐和认可;人们愿意为更好的设计产品和服务付出更多的溢价。更多企业开始意识到设计是帮助企业产生核心竞争力的重要动力,在供大于求的市场竞争环境中,设计将是产品形成差异的核心要素,更多政府也开始理解设计在产业创新、城市发展和文化塑造中所具有的核心价值和贡献。

"设计无处不在",它已经构成了今天公共和私人领域,商业和社会领域中最普遍的创新共识。所有地方都需要设计,一切似乎也都是设计。在这种广义的设计认知和评价体系中,我们似乎也看到了一种设计"消失"的状态,这与传统工业设计、平面设计、服装设计的"在场"不同。在广义设计的语境里,更多的新设计类型比如社会设计、服务设计、思辨设计、生态设计等正在成为未来长期的设计趋势和新兴设计领域,一方面它最大程度地发展了设计进入所有问题领域的能力和价值;另一方面,它也呈现了一种无处不在的"消失"和"渗透"的状态。

设计中的设计
DESIGN IN DESIGN

服务即设计
Service as Design

作为新兴设计最显著的领域,服务设计已经成为一种全球性的设计创新体系,并且深刻融入了经济社会发展的进程中。酒店通过服务创新和设计优化塑造更好的用户价值;交通系统导入服务设计创造更优异的运营效率和服务标准;新零售体通过服务设计塑造全新的用户体验,并实现了商业的高速增长。更多品牌、企业开始利用服务设计创新产品和服务,优化内部组织和后台能力,通过创造卓越的用户旅程和进行高价值的触点设计实现了更好的商业目标。

服务设计是现代设计面向整体社会和经济转型而形成的一种新的创新体系、思维策略和工作方法,是基于对新商业、经济、产业和社会组织进行系统创新的需求和理解而形成的新兴设计体系,代表国际设计变革的新兴战略方向和趋势,是设计如何有效融入广义社会和商业语境的创新实践与研究发展。

服务设计与信息技术的深度融合将推动商业模式的创新;服务设计与公共事务管理和组织系统优化的融合推动公共管理和服务创新;服务设计在健康医疗层面全面构建更加积极面对用户和公共的医疗服务体系;在智慧城市体系中,服务设计视角将对于如何构建一个更加智慧

的城市服务系统形成独立的看法和解决方案。今天,服务设计无论作为战略、策略,还是推进事物产品改进的方法,已经全面应用于商业和社会创新。

服务设计提供全新的视角、方法、工具、技术和策略来理解和应对生产、智造、交易、居住、休闲、旅行、健康、教育、娱乐、饮食、传播、社交、流通等领域呈现的新挑战、新机会和新价值,通过其解决方案对社会、经济、环境及伦理方面问题进行积极回应,并为高质量发展格局下服务型社会、共益社会建设提供创新动力。

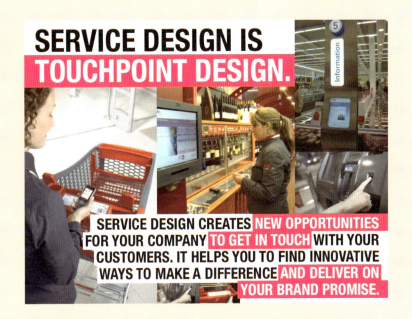

体验即设计
Experience as Design

一个微笑的咖啡师会让顾客对这家咖啡店给出更高的评价；一封放在酒店房间里的问候信会让住酒店的客人感动；一个包装精美的食品更容易让用户推荐；一个环境设计优越的餐厅会得到消费者更好的赞赏。是什么在影响用户对品牌、产品和服务的评价？是什么在决定用户的意见和态度？毫无疑问，体验正在构成用户认知的关键性要素和标准。

今天，更多品牌和商业都充分意识到体验正在成为消费过程中决定性的瞬间。无论酒店的服务体验，还是交通的出行感受；无论是餐饮的品质体验，还是运动健身的感觉。消费者基于体验做出认知、理解、判断和决策，并且消费者体验评价一旦做出，就很难再有调整和修正的余地。因此，建立卓越的体验设计对品牌赢取用户和市场至关重要。

消费者所获得的消费体验会直接影响对于品牌的分析和判断。苹果公司建立了卓越体验样板，无论是产品物理体验和感知，还是产品美学与交互体验，还是终端零售和服务体验。苹果塑造了零售和消费体验的新标准，也是通过体验创造巨大价值的典范。美国学者托夫勒多年前就说过："体验工业在未来很可能会变成一项超工业化的支柱，并发展为继服务业后的一项新的经济基础。"

设计中的设计
DESIGN IN DESIGN

通过价值的创新,使得用户在体验中发现新的需求,形成良好的正向反馈循环是体验设计的核心目标,其基本逻辑是发现新的"体验价值",通过精致的"用户体验设计"达成用户的"体验升级"。这也意味着设计竞争的重点在于如何为用户提供更为优质的体验感觉,体验标准会因为社会变革而做出调整,新技术、新业态产生也会导致体验设计方法、理念和方式的转变与创新。

今天是一个体验即设计,体验即经济的时代。通过体验设计塑造极致用户感受,使得用户获得情感层面的高质量诉求,并为消费者创造不可复制的独特价值,从而提升产品和服务的附加值,把体验转化为实际的经济生产。

94

生态远见
Eco Vision

1989年，费利克斯·伽塔利在《三重生态》中写道："地球正在经历一场剧烈的科技变革。如果找不到补救办法，由此产生的生态失衡最终将威胁到地球表面生命的延续。"2002年，维克多·马格林在《拓展或可持续的世界：发展的两种模式》中写道："以可持续和扩张模式为中心的两种社会发展模式不仅互相冲突、相互碰撞，而且已造成相当大的负面影响。"2015年，联合国发布《2030年可持续发展议程》，提出17个可持续发展目标。2021年联合国环境规划署发布《与自然和平相处》报告指出当前地球面临气候变化、生物多样性遭破坏和污染问题三大危机。修复人与自然之间破碎的关系，保护生物多样性是当务之急。

生态远见不仅仅是一种新设计立场和新兴设计领域，更是一种基于生态立场对人类当下及未来发展趋势的洞察和判断，是人类必须做的积极响应和主动设计。今天，气候变化与生态失衡、科技爆炸性增长和未知性急剧增强、全球系统性变革正在介入和塑造我们的生存环境。生态远见实践将从微小尺度的微观生态个体到超大尺度的地球生态工程的广度和深度上提出应对未来困难与挑战的新方法和新设计。建筑设计事务所BIG曾与非营利组织OCEANIX等发起了"可持续漂浮城

市计划 Oceanix City",旨在通过有机式的生长、变化和适应从一系列小型社区发展成无限扩展的城市,塑造一个弹性化、可持续发展的海洋漂浮社区。

生态远见即设计未来。生态作为人类社会可持续发展的长期压力和巨大挑战,无论局部的垃圾处理问题,还是节能减排问题;无论是生产体系的碳中和问题还是生物多样性问题;无论物种消失问题还是人与自然共生的问题?生态设计正在积极融合生物学、生态学、地理信息学、气候学、社会学及未来学等多种交叉学科知识,构建主动进入生态现场的设计实践,这种长期的设计趋势正在呼吁更多设计师参与其中,为生态实践做出积极的贡献。

社会即设计
Social as Design

当设计开始进入广义的社会领域时,这不仅极大地拓展了设计的工作范畴和空间,也为社会创新提供了新的策略、方法和价值。社会设计并不狭义地指向一种具体的产品设计,更多情况下,它是关于社会运作过程中的机制、模式和策略的设计,以及对特定语境和范畴下的"人－事－物"在动态发展的社会过程中形成的矛盾、冲突的改良性设计和创新。

社会设计的工作范畴从狭义的组织和社区创新到广义的地区和社会改善,直面人与社会、城市与乡村的可持续发展问题,并在技术、经济、政治、社会与文化的复杂作用下揭示在社会过程的实践中蕴藏其中的商业、经济、社会与文化问题,通过资源创新与跨领域的系统思维与设计创新,构建新的驱动力,形成问题的务实性改善和解决方案。

针对低收入人群的经济能力改善的创新,应对社区停车空间紧张的资源设计创新,强化医疗公平与社会正义的医院服务设计创新,为地下室空间更新而导入的空间生产力设计,为贫困地区脱贫致富而形成的经济创新设计等,社会设计正在以驱动社会创新、建立更积极的社会价值和推进社会公平建设等为价值导向在更大维度上形成实践能力。

设计中的设计
DESIGN IN DESIGN

在商业领域，社会设计的参与匹配了企业社会化的大趋势。著名社会企业 TOMS 品牌的建立基础就是一种社会设计实践，创始人 Mycoskie 有感于布宜诺斯艾利斯郊区贫苦孩子的生活现实，建立了 TOMS 品牌，其核心理念"Buy one for one"，第一个销售品类是鞋，承诺每卖一双鞋就送一双鞋给布宜诺斯艾利斯郊区贫苦孩子，TOMS 的行动让每位消费者的购买行为也变成一种社会责任，并成功实现了"可持续做好事"，为"TOMS-消费者-赠予方"三方提供了幸福感。此后 TOMS 眼镜产品践行了同样的理念：凡是购买一副眼镜就向贫困地区捐出一个眼科疾病治疗的就诊机会，而后 TOMS 又提出凡在店内购买一袋咖啡豆就捐出一星期的干净饮用水计划。今天 TOMS 的"Marketplace"正在为更多社会议题提供解决方案：动物、教育、女性、健康、就业、儿童、营养等，每一样商品都会告诉消费者：你购买的产品将会支持哪个议题、人群和地区。

系统即设计
System as Design

96

IBM 在持续实现战略升级和调整后，从电脑硬件设备公司转型为解决方案提供商和系统设计服务商，并且 IBM 最新的发展趋势显示，它正在更加极致地把自己调整为一家为客户提供系统解决方案的设计公司。

今天，设计对象需要的解决问题、目标和价值诉求呈现出一种广义的复杂性。比如，如何建立一套系统以帮助人们节能减排？如何解决工厂生产体系中的流程、效率与能量消耗问题？如何思考家庭厨房与垃圾分类的问题？如何理解用户购动机与消费决策的关系问题等。这些广泛存在的新型设计问题也是一种多节点、多主体、多动机集聚后的综合性问题，传统设计专业应对这种复杂性问题和任务显然并不吻合，它需要设计师基于系统思维的方法和跨领域研究能力，运用多种设计技术和设计策略，以系统创新的逻辑进入问题现场，通过系统设计策略和解决方案形成对问题的突破。

2015 年，国际工业设计协会将沿用 60 年的名称改为国际设计组织，并重新定义了设计概念："旨在引导创新、促发商业成功及提供更好质量的生活，是一种将策略性解决问题的过程应用于产品、系统、服务及体验的设计活动。它是一种跨学科的专业，将创新、技术、商业、

设计中的设计
DESIGN IN DESIGN

研究及消费者紧密联系在一起,共同进行创造性活动,并将需解决的问题、提出的解决方案进行可视化,重新解构问题,并将其作为建立更好的产品、系统、服务、体验或商业网络的机会,提供新的价值以及竞争优势。"

在设计对象和问题的产生系统持续扩大、日益复杂化的今天,系统设计将提供从完整逻辑进行问题认知、理解、把握和解决的具体方法、过程和策略。

思辨即设计
Speculative as Design

思辨设计正在成为一种普适性的设计方法和思维工具,并进入到广义的创新领域,成为更多学科、专业、行业都开始使用的一种工具、技术和方法体系。比如思辨设计在探索"未来粮食短缺状况"议题,会基于人类进化停止这样一个假设,研究进化过程和分子技术,以探索人类如何控制自己的进化,或者如何利用合成生物学和其他哺乳动物、鸟类、鱼类和昆虫的消化系统的启发,从非人类食物中提取营养价值等。

思辨设计以想象力为基础,强调将设计作为一种思辨工具,通过发展独立创新的视角去挖掘和揭示事物的可能性。思辨设计在工作过程中,强调营造讨论和辩论空间的重要性,更关注如何激发与激励人们的想象力,并能够自由发展,互相碰撞。

传统设计聚焦发现问题,定义用户,构建场景,形成解决方案。思辨设计更在乎呈现和引导富有想象力的讨论,强化无限的想象性和无限的思辨性。在思辨设计中,对未来的定义和思考是作为一种工具而存在,将未来作为一种激发想象力的媒介去共振。设计师通过借助未来对当下发问,通过虚构性的前提对当下现实形成更加冲突性的思辨空间,并以此激发新观点、新视角和新方案的产生。

设计中的设计
DESIGN IN DESIGN

与其说思辨设计是一种新型设计领域,不如说是一种新的思维工具和技术体系,以未来构想与设计为基础,利用设计打开各种可能性,通过对可能性的思辨形成对于问题的创造性洞察、设计和提案。

情境即设计
Context as Design

人们对体验的追求发展了情境设计。今天的商业和品牌都清晰地意识到情境营造和深度设计是创造用户极致体验的核心策略，GENTLE MONSTER 通过塑造多元开放的文化艺术情境为购买眼镜产品的消费者塑造了独一无二的品牌情境体验；希腊爱琴海畔的蓝色婚礼现场创造了极致的情感情境；迪士尼乐园通过完整而极致的娱乐设计塑造了极致游乐情境。

情境不只是现场、事件和问题语境，情境也是一种存在、文化与哲学。情境创造和情境体验不只指向人类社会最基础的存在，也指向人类文化与文明的精神归属。未来社会是由情境构建的体系，未来生活是一个个情境的链接和呈现。《西部世界》试图揭示一种人类社会明日的情境，在一座以西部世界为主题的成人乐园中，超真实的场景营造，提供服务的机器人与人类具有一模一样的外形，以及会受伤、会痛苦、会死亡的真情实感，这些超真实的设计，让进入乐园的游客完全沉浸其中，体验到更加真实刺激的游戏及另一个世界当中的不同人格。

情境设计既指向为实现更大商业目标的品牌情境营造，也指向公共价值实现的社会情境建构，更指向在混合虚拟与现实的"平行世界"中，

设计中的设计
DESIGN IN DESIGN

人类未来情境体验的设计和创造。它以构建人类生存、生产、生活理想之境为目标,以设计、反思和批判为策略,以情境创造、体验和发展为立场,以人与社会、人与自然的链接为范畴,建立全新的设计方法体系和创新实践系统。

批判即设计
Critical Design

与思辨设计的工具立场以及强调未来作为思辨当下的核心原则不同,批判性设计更像是一种设计态度,是站在什么立场上思考问题的一种设计活动。人们通过这样的设计活动表达自己的态度,并将设计从解决问题的单一路径中解放出来,让设计师从问题解决者转变为提问者,通过独特的设计思考力鼓励更多的人主动思考。

批判与反思是人类非常重要的自我修正、完善和进化的能力。在不同的发展阶段,批判的立场是人类保持理性和客观的基础,也是人类得以持续发展的边界。批判性设计产生于这种深刻的社会本质,并成为今天社会思潮更新过程中设计思想变革的具体手段。就像社会和文化批判对今天时代变革的深刻洞察一样,批判性设计也在这种激烈的社会变革中得到充分发展,它延续了激进设计的态度,并将其发展到今日的社会观察和批判中。

某种程度上,任何具有批判性的、挑战现有既定事实和规则的内容、思考均可称之为批判性设计。它的本质是一种定位或者态度,它更多地关注设计者对待事物所持有的价值观和态度,也可是一种与商业性设计相对立的设计类型。批判性设计主要挑战现在和当下的现实,是人们那些约定俗成、先入之见的既定规则,也可能是人们固有的经验和常识认知,也可能是人们自以为是的优势和特色或者长期的利益惯性和习惯。

未来素养
Futures Literacy

联合国正在全球范围内推进以"未来素养"为核心概念的项目,包括教育、研究、课题和创新实践等,旨在唤起世界范围的人们如何基于未来审视当下,特别是站在未来的立场和标准上定义和评价今天的行动和实践。未来素养是一种利用未来的能力,是允许人们更好地理解未来对眼下所见所为具有影响的能力。

今天,世界各地的人们都在关注着未来。在企业、大学、研讨会、公益组织、政府会议室和媒体中,人们谈论各种关于未来的趋势预测,努力想象、理解和把握未来,并以此对当下的行动和创新提供更加务实和积极的意见与建议。未来素养不仅是对个人的素养要求,也是理解一个企业、一个组织、一个政府战略能力的关键维度。

立足未来素养的未来设计是一种远见注入战略的设计,是在实践中使用远见支持创新的方法逻辑,是将未来思维融入创新实践的具体行动。对未来哲学、未来教育、未来经济、未来社会、未来组织、未来食物等更多议题所具有的未来素养,可以帮助一个设计师更好地思辨未来创新的方向和远景目标,理解集体主义和个人主义、政府和个人所有权、个人自由与公共利益冲突下的共益社会建构和创新等。

设计中的设计
DESIGN IN DESIGN

未来素养依赖于"未来思维"的形成,以及想象未来的能力。未来设计将通过创造性的探索未来,以利用未来改变当下人们的看法和行为,并将未来作为改善管理和公共政策的手段,作为变革商业和机遇的方法,作为修正错误和自我进化的措施等,通过未来思考当下,通过设计未来达到实现未来和分享未来。